天然コケッコー

……くらもちふさこ……

JN242180

集英社文庫

天然コケッコー ■1■ もくじ

性格の旨い大沢くん…………… 5

天然コケッコー
scene1 ………… 55

scene2 ………… 105

scene3 ………… 153

scene4 ………… 195

scene5 ………… 239

解説／聖 千秋 ………… 295

◇初出◇

性格の青い大沢くん…コーラス1993年No.3
天然コケッコー scene 1 ～ 5 …コーラス1994年7月号～11月号

(収録作品は、1995年7月・10月に、集英社より刊行されました。)

性格の悪い大沢くん

くらもちふさこ

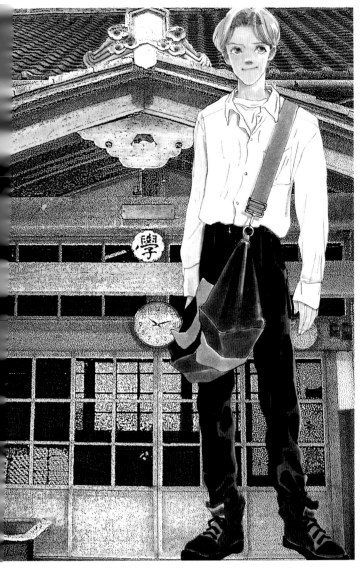

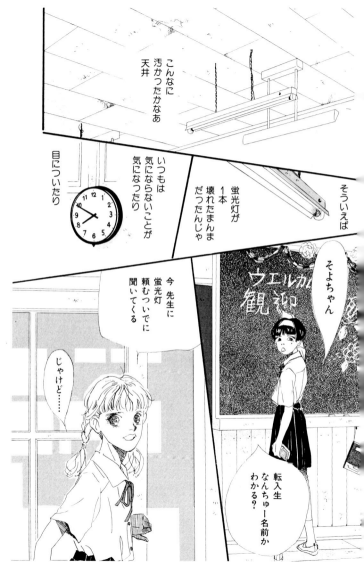

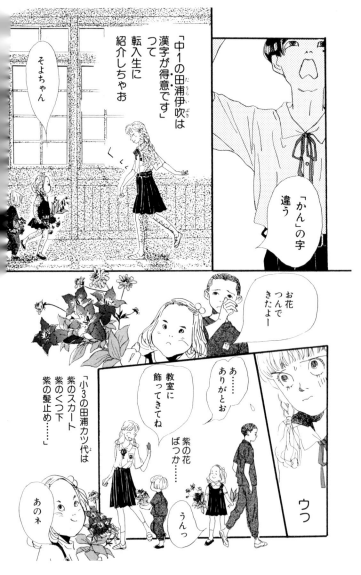

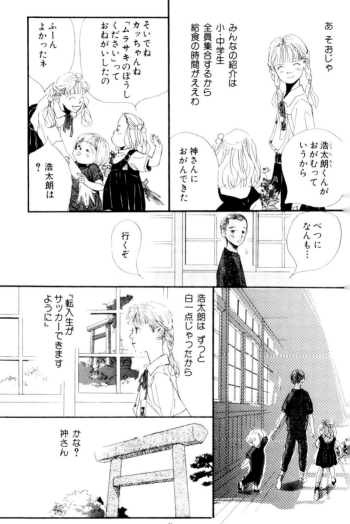

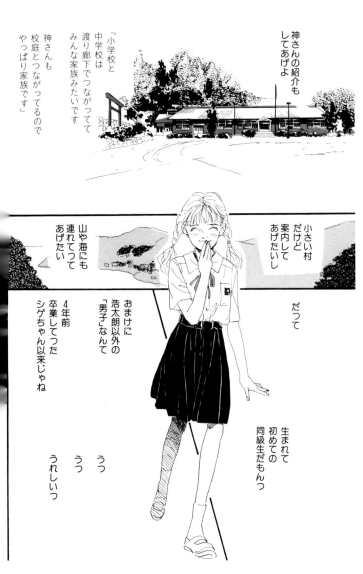

神さんの紹介もしてあげよ

「小学校と中学校は渡り廊下でつながっててみんな家族みたいです
神さんも校庭とつながってるのでやっぱり家族です」

小さい村だけど案内してあげたいし

山や海にも連れてってあげたい

だって

生まれて初めての同級生だもんっ

おまけに浩太朗以外の「男子」なんて4年前卒業してったシゲちゃん以来じゃね

うっ うっ うれしいっ

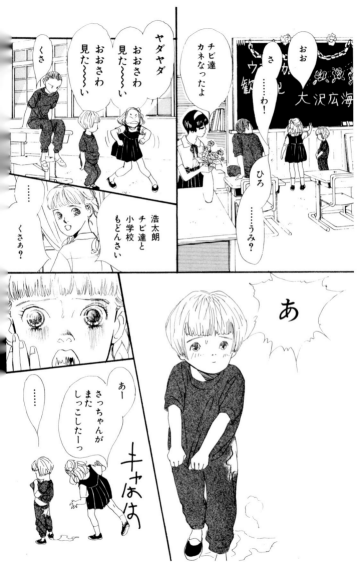

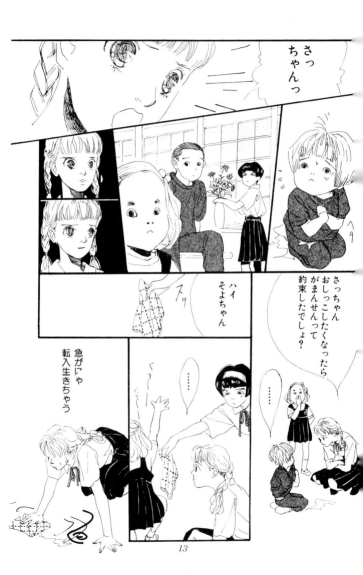

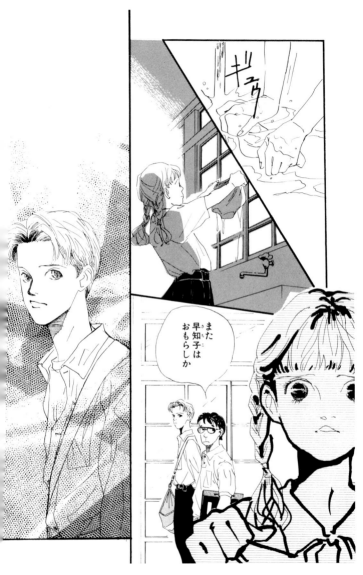

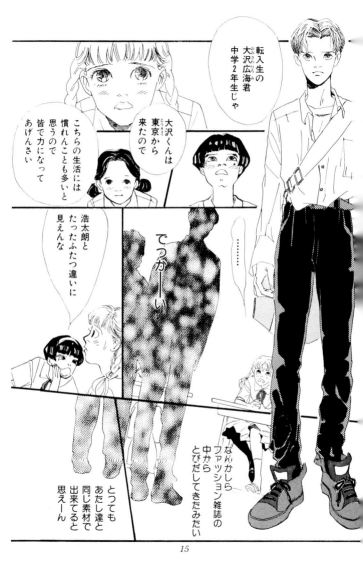

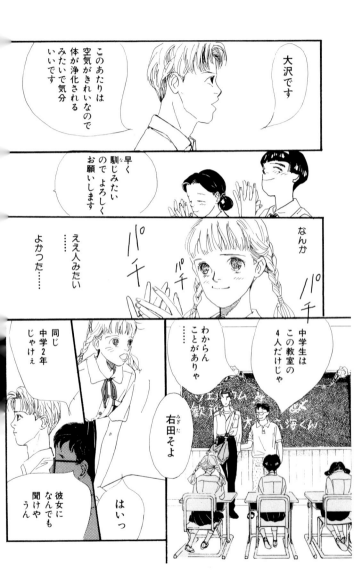

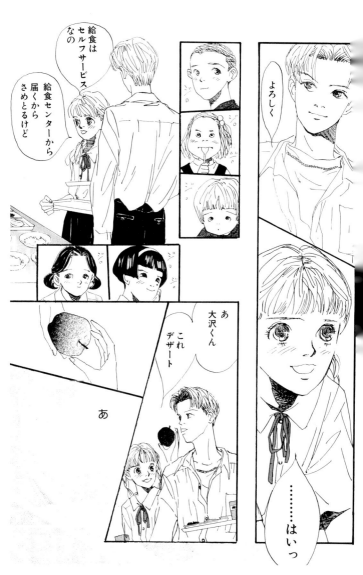

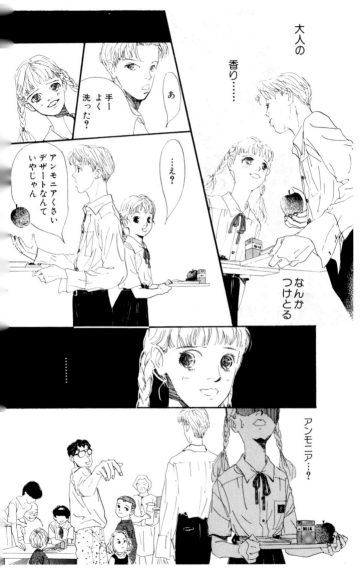

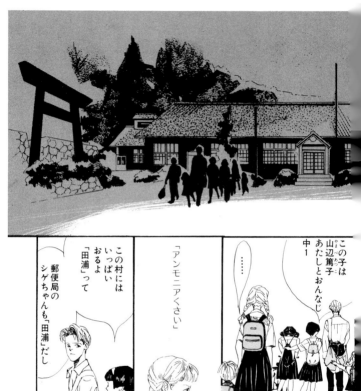

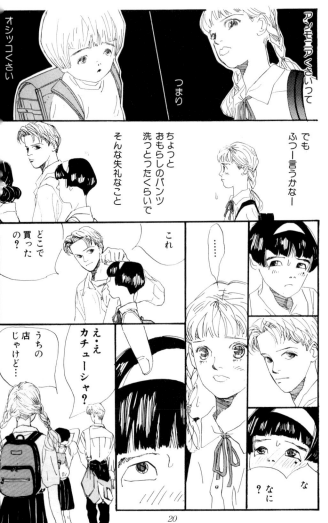

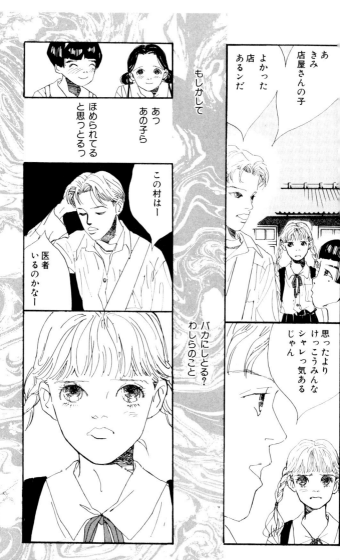

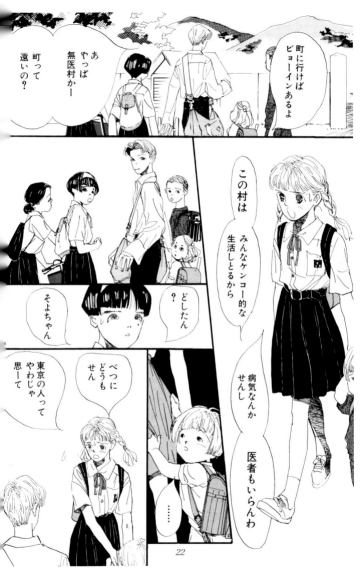

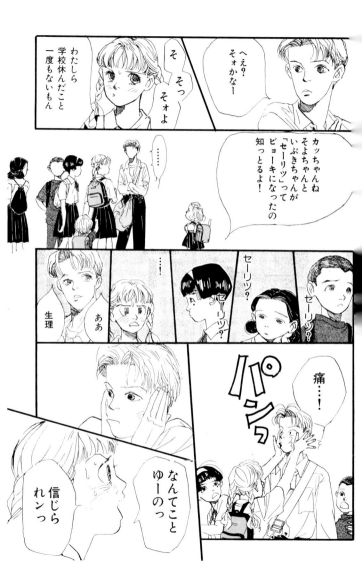

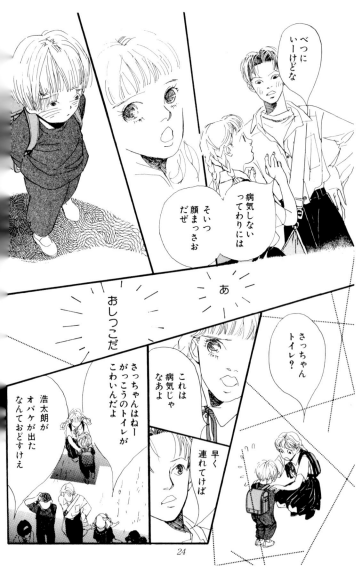

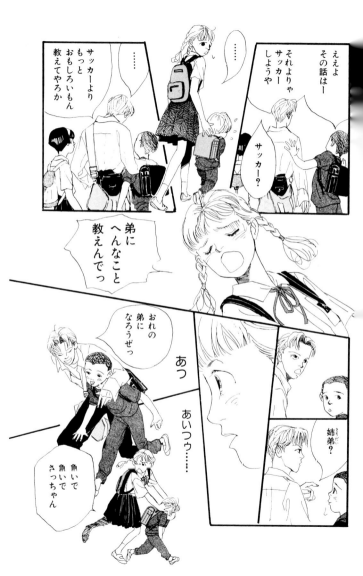

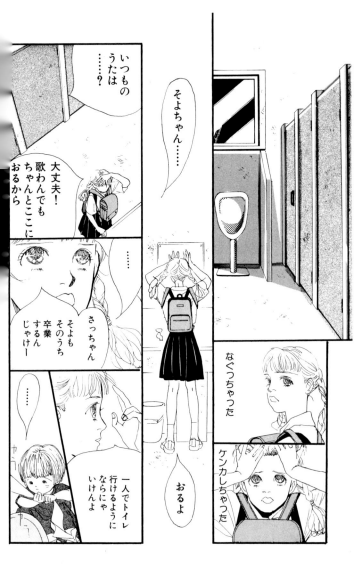

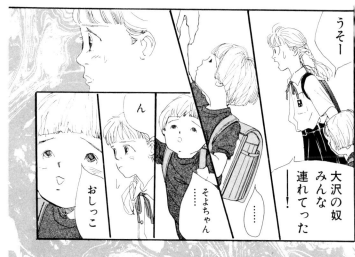

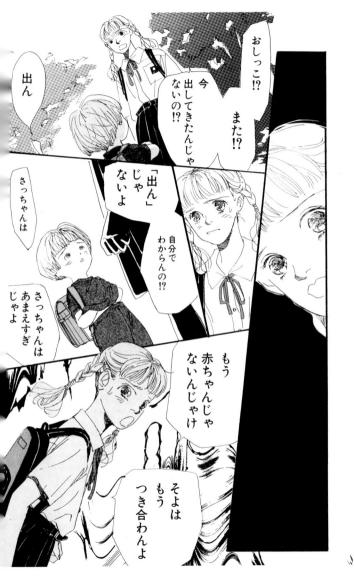

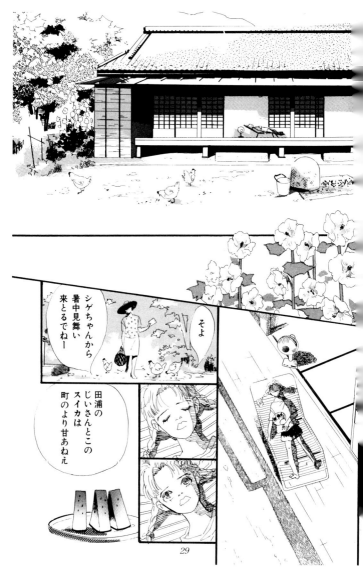

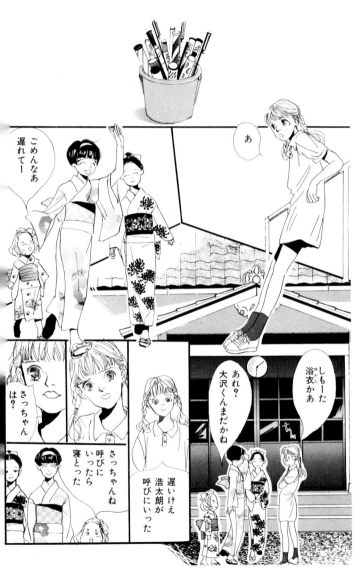

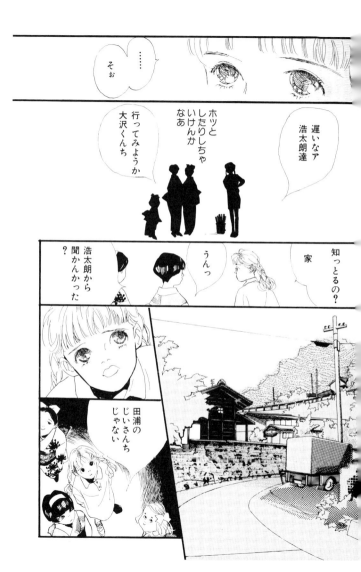

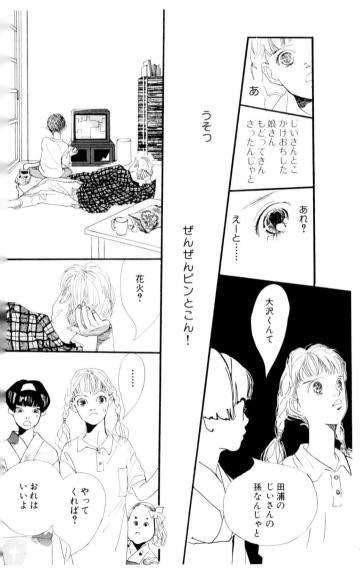

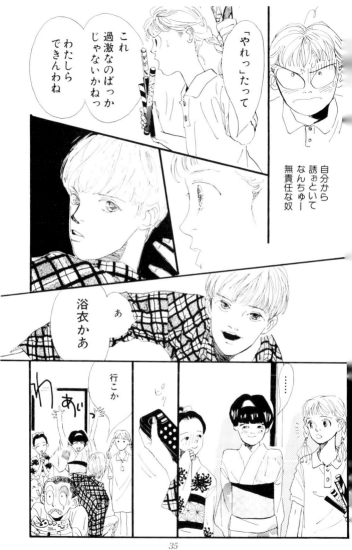

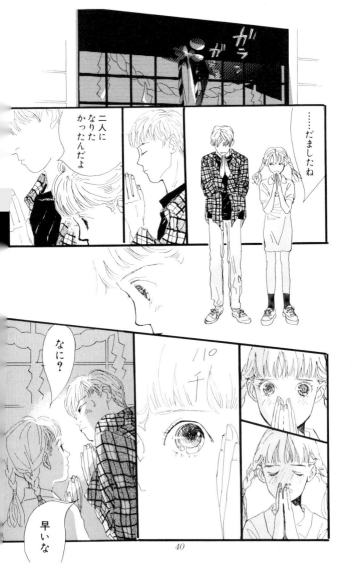

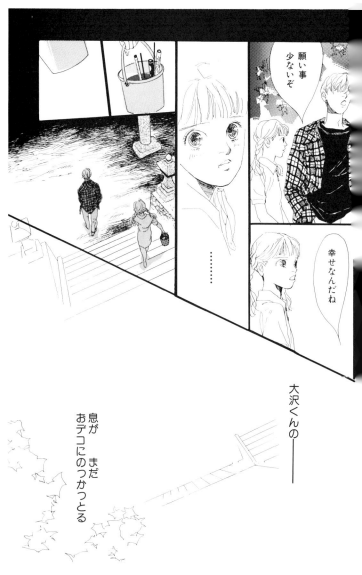

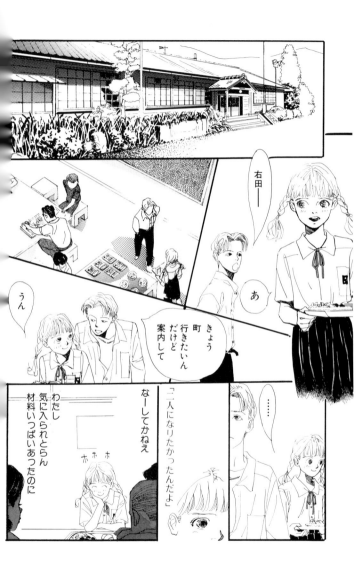

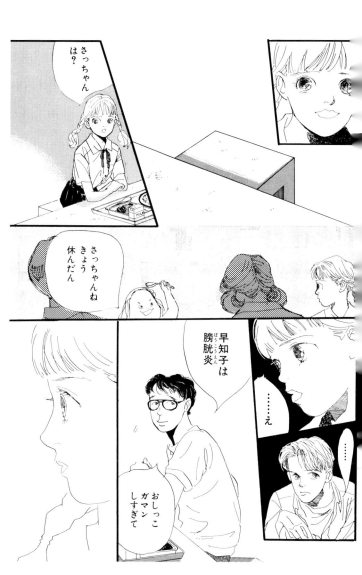

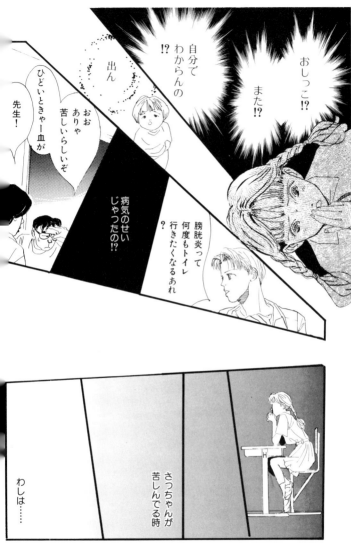

自分の本性が見えてきて

大沢くんが来てから

舞い上がってた自分が急に恥ずかしゅうなってきた

いよ
町はその後で
そーじゃのーて

町には行かん

わたし今大沢君と遊ぶ気分じゃないけえ

ごめんね

……

……あ

見舞い？

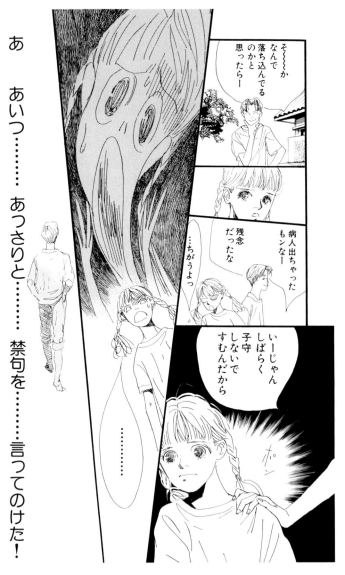

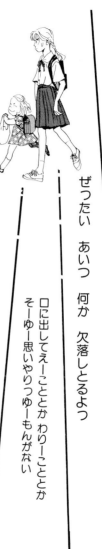

ぜったい あいつ 何か 欠落しとるよっ

口に出してえーこととか わりーこととか
そーゆー思いやりっつーもんがない

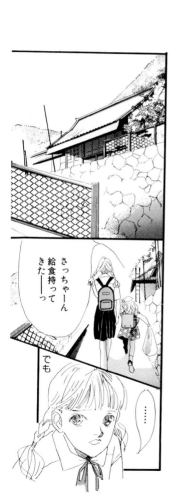

さっちゃーん
給食持って
きたーっ

でも

……

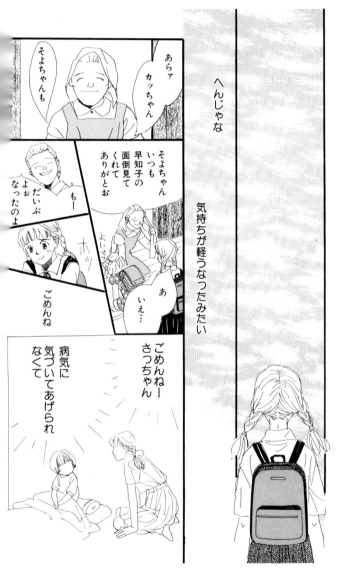

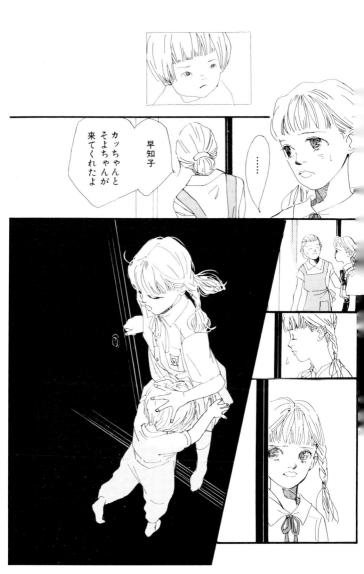

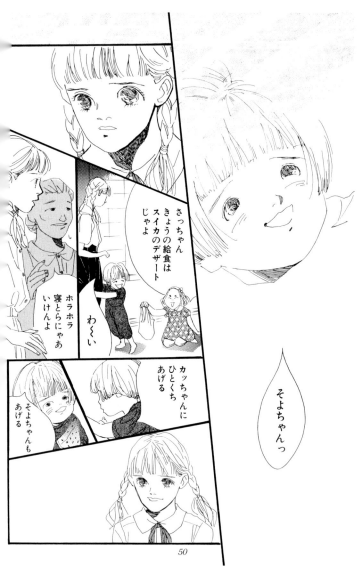

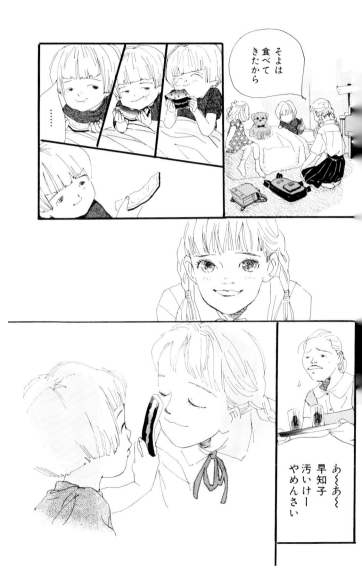

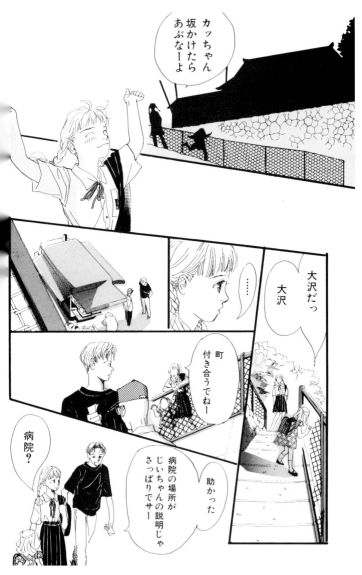

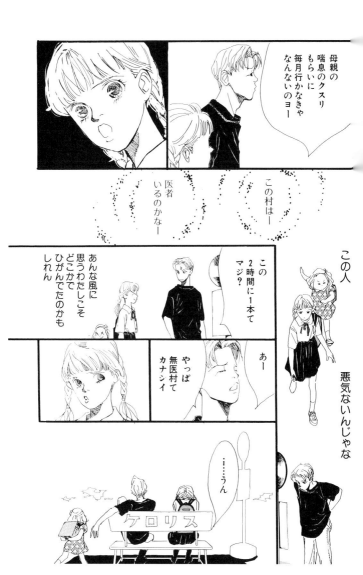

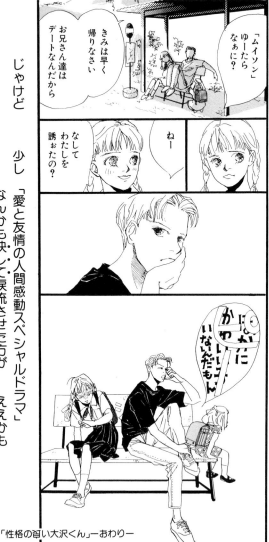

「性格の習い大沢くん」ーおわりー

天然コケッコー

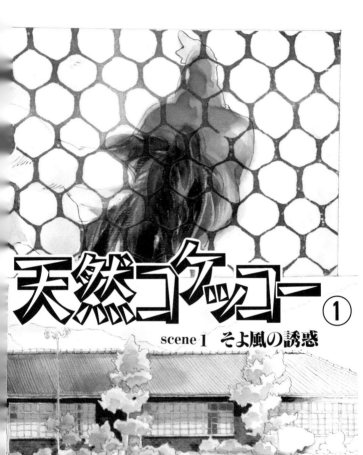

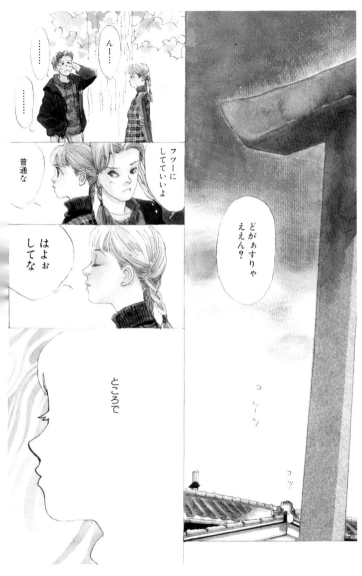

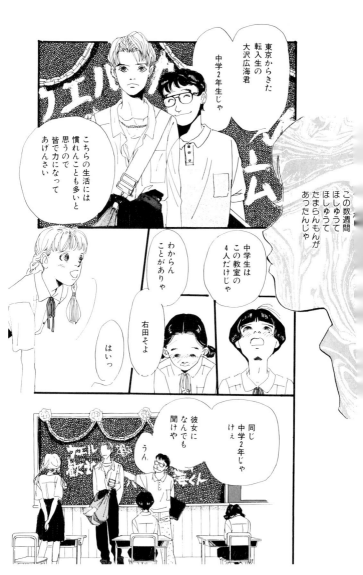

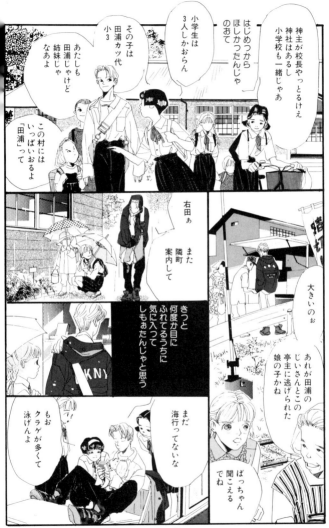

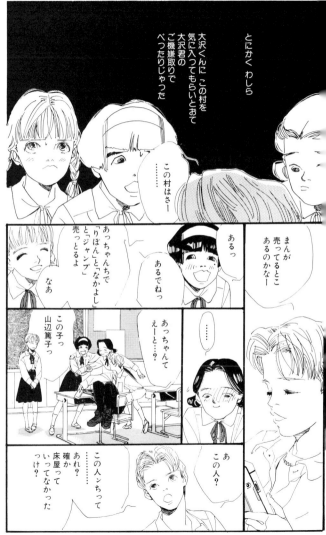

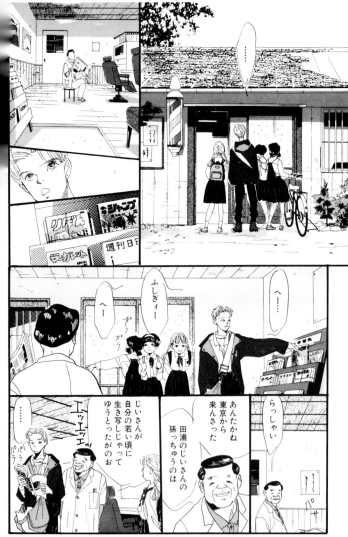

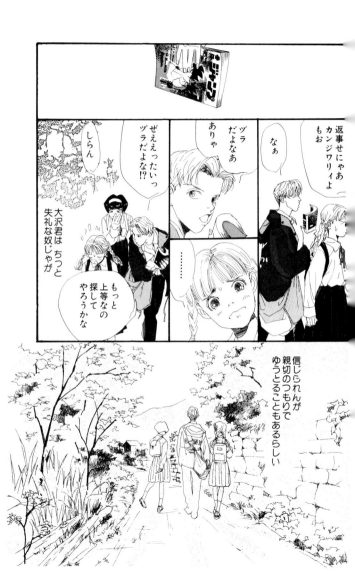

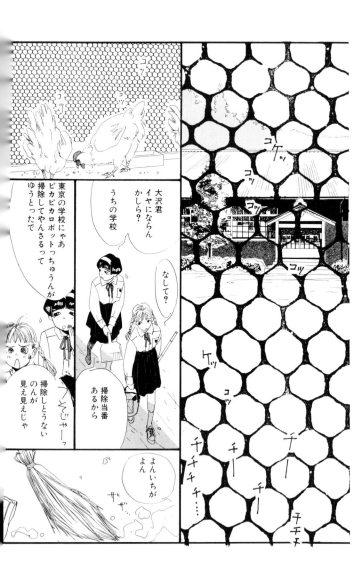

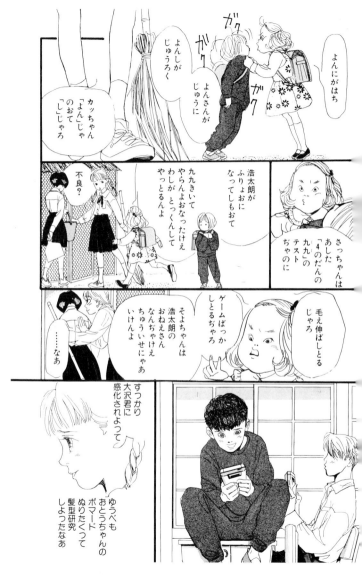

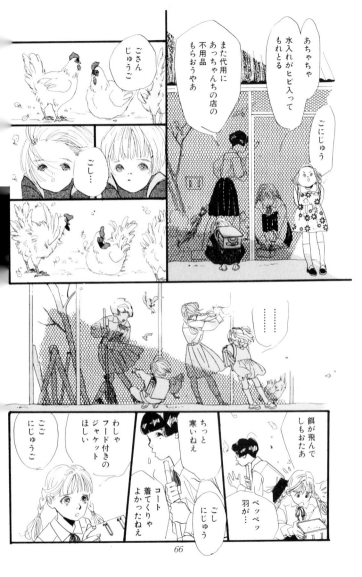

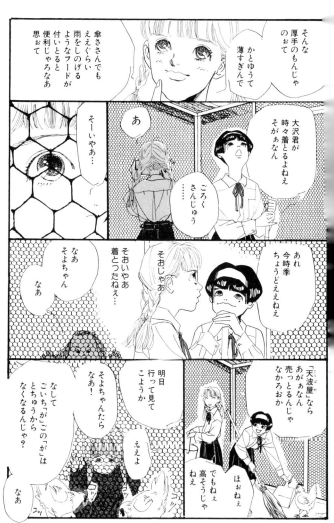

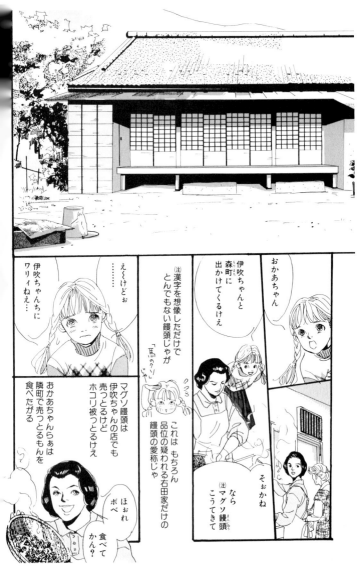

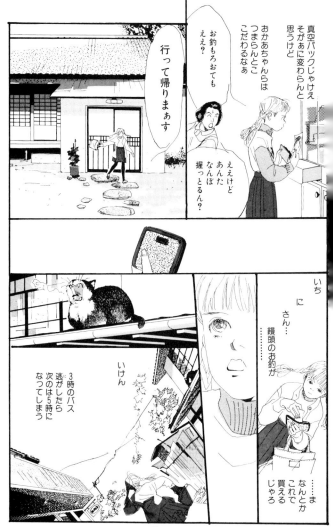

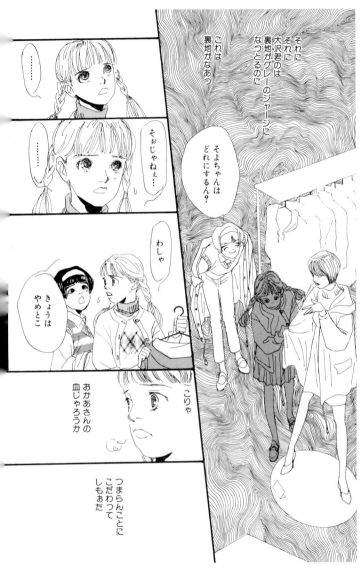

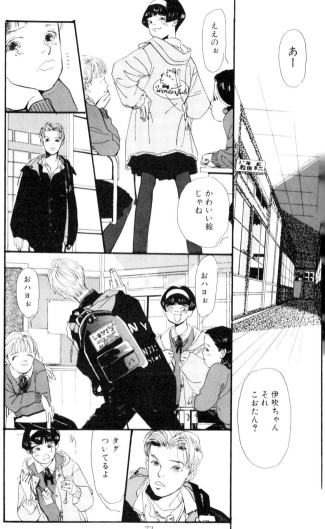

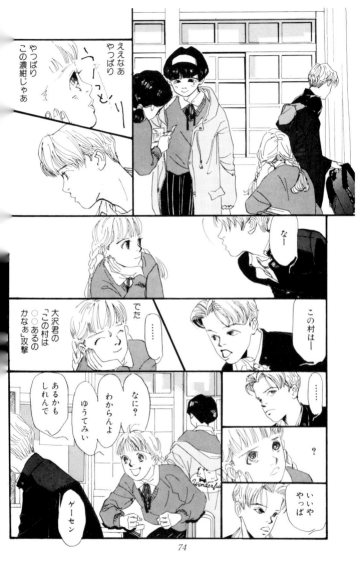

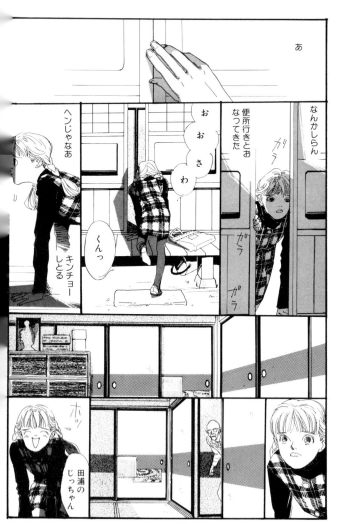

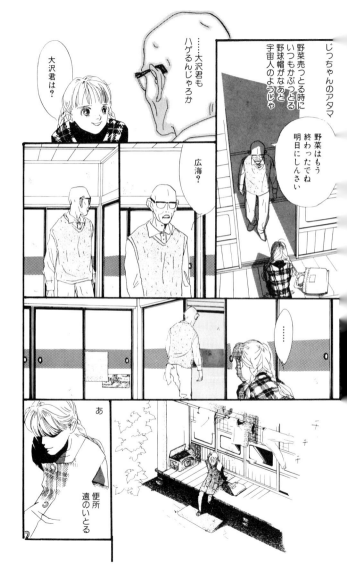

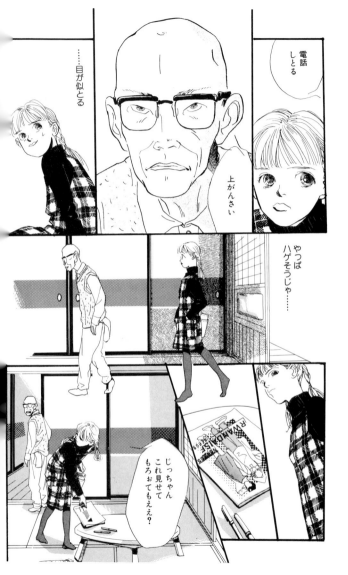

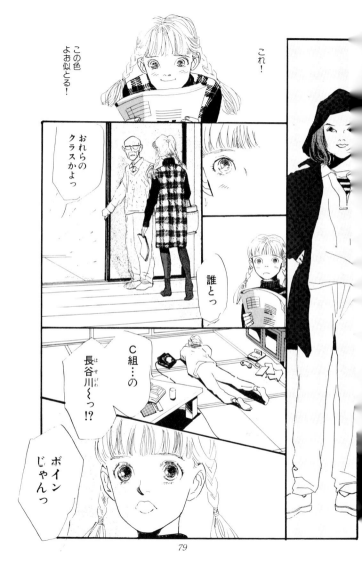

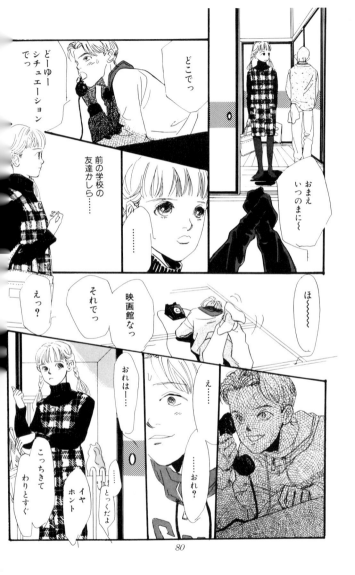

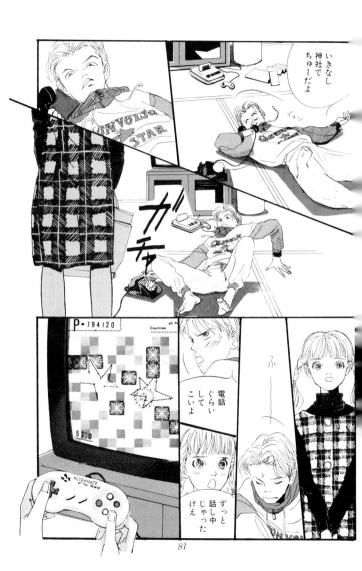

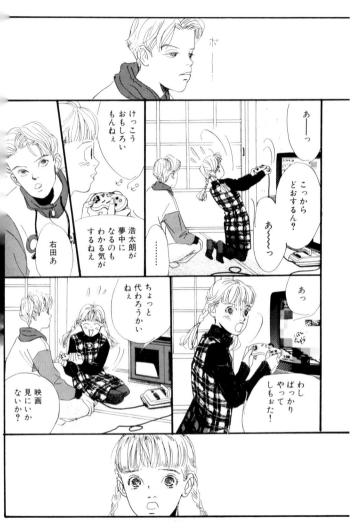

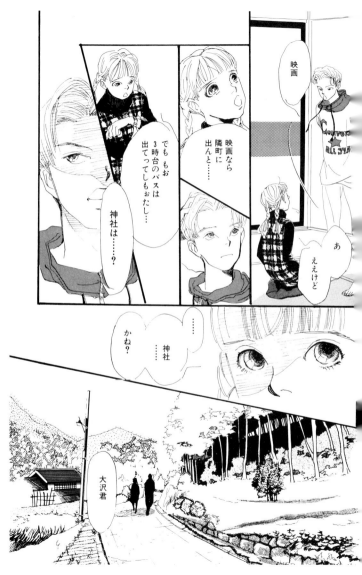

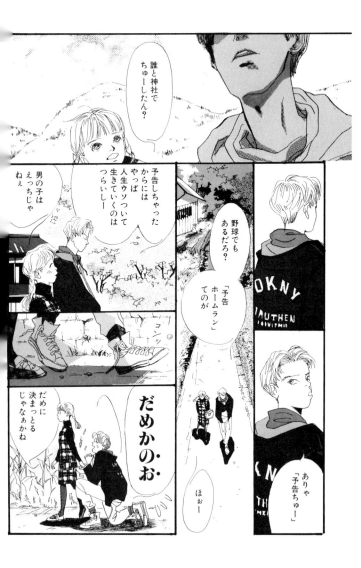

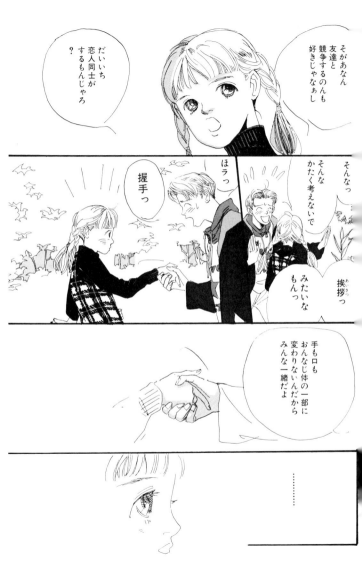

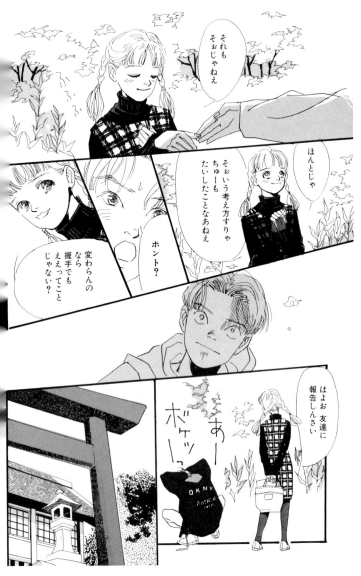

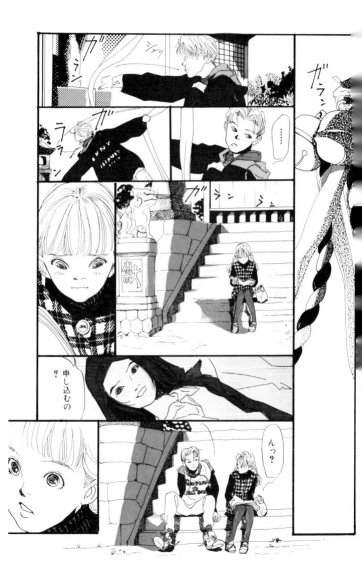

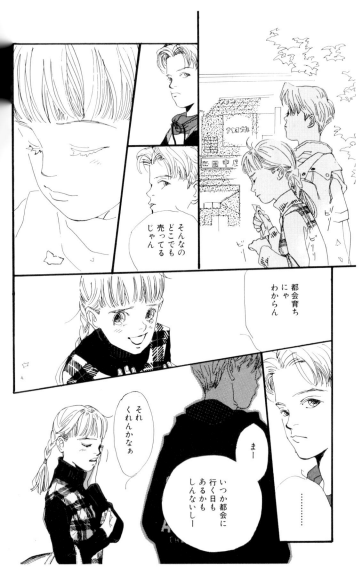

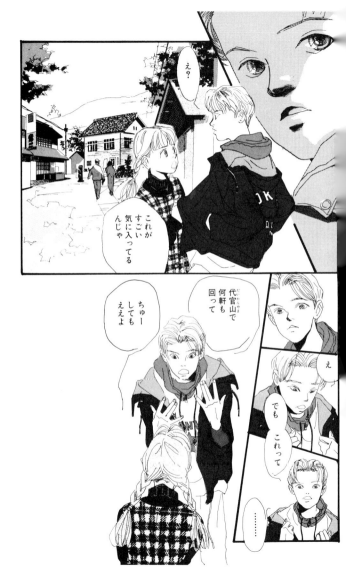

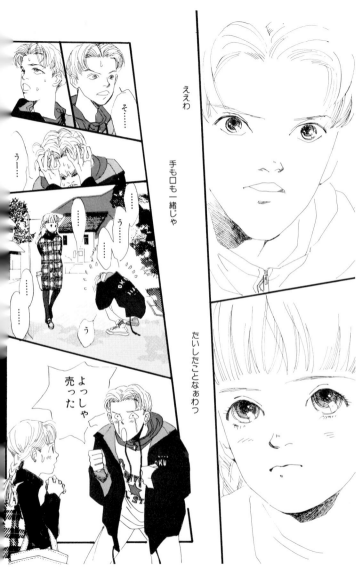

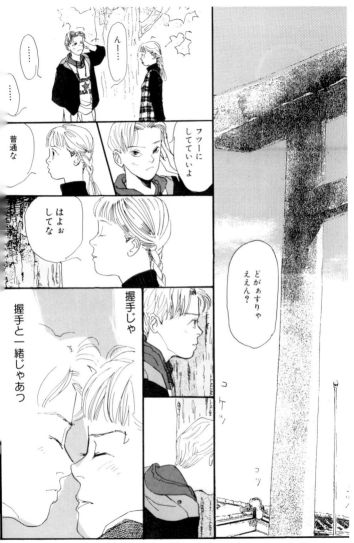

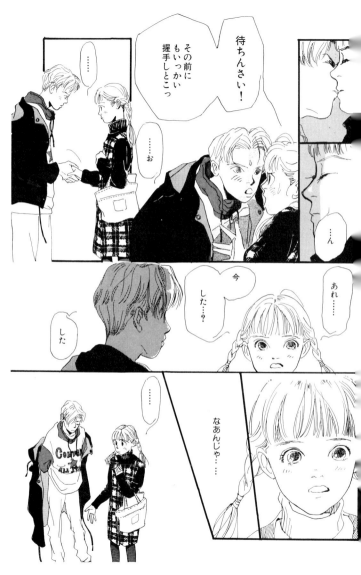

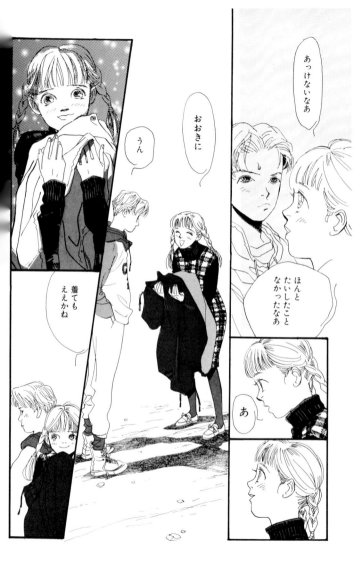

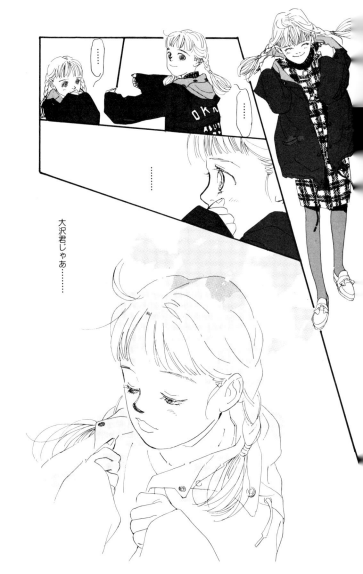

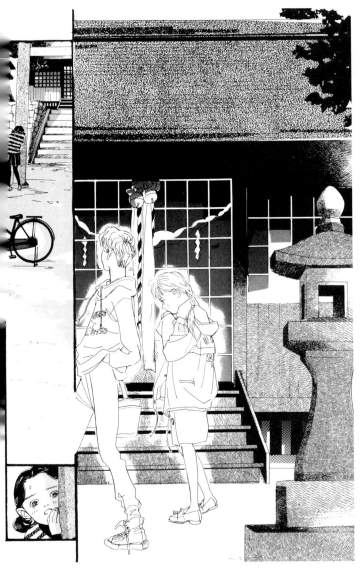

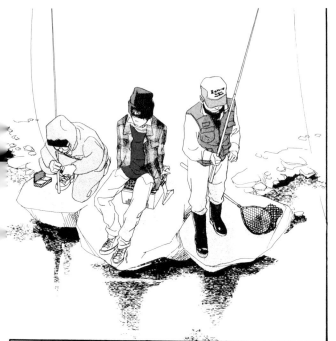

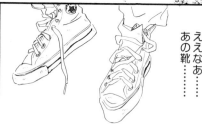

ええなあ……
あの靴……

scene1「そよ風の誘惑」ーおわりー

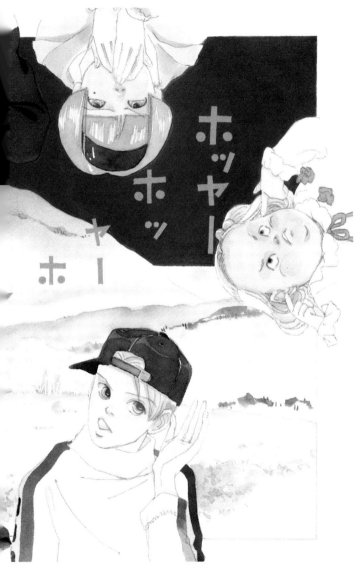

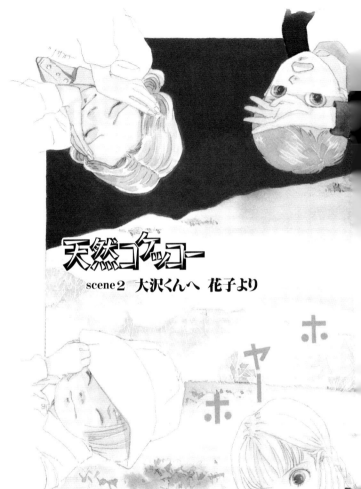

それまで
使おとった
海へ行くまでの
フルコースは
徒歩で約20分

が！

5年位前から
ちょっとした
ホラーコースに
なっとる

ここは
その最初のポイントで

ヤッホーっ

どおゆう訳か
この場所へ来る人 皆
「ヤッホー」をしとおなる

それだけ
絶好の
ロケーションでも
あるんじゃが

ヤッホー

ッホー

ホノー

ヤッホー

ヤッホー

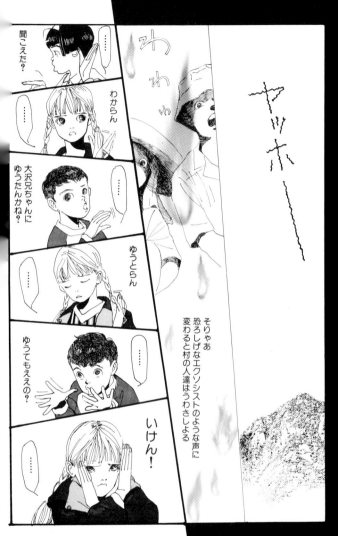

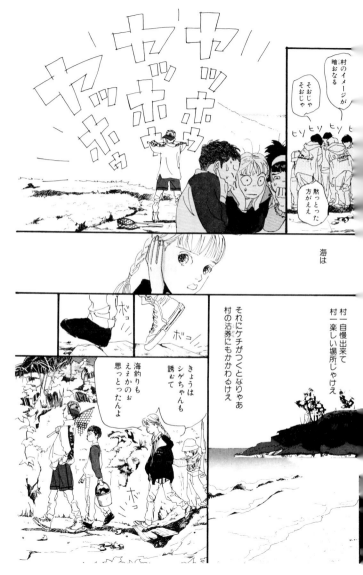

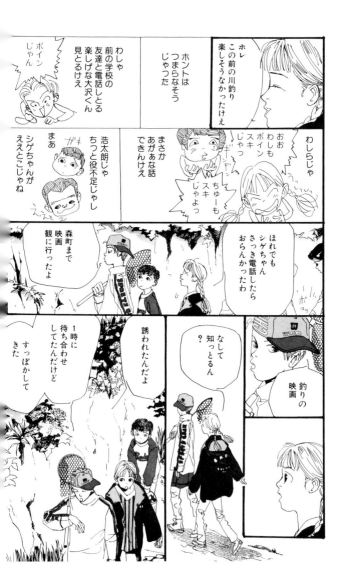

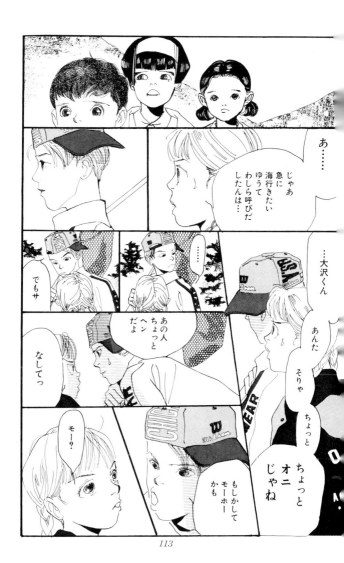

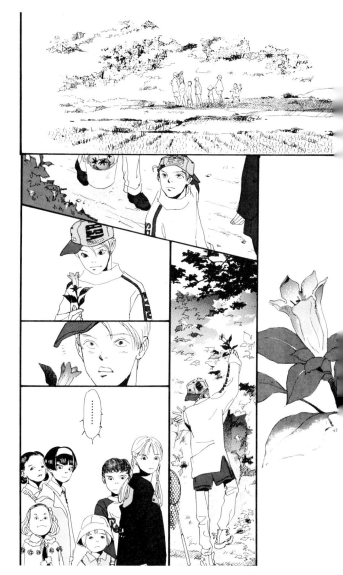

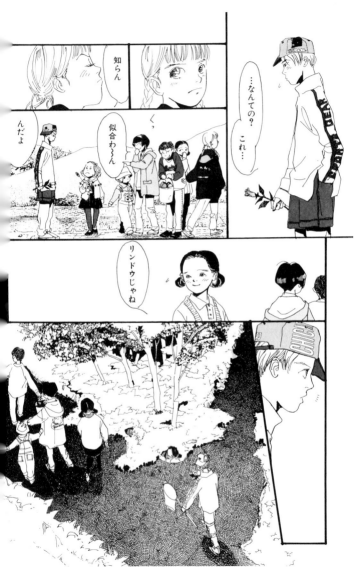

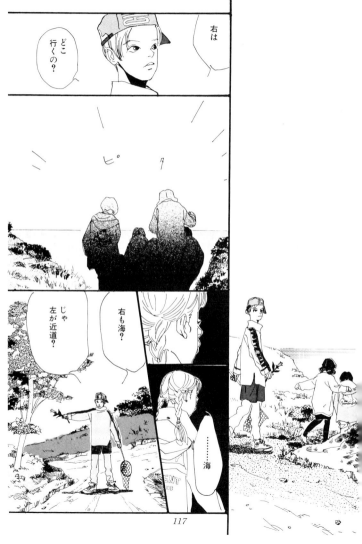

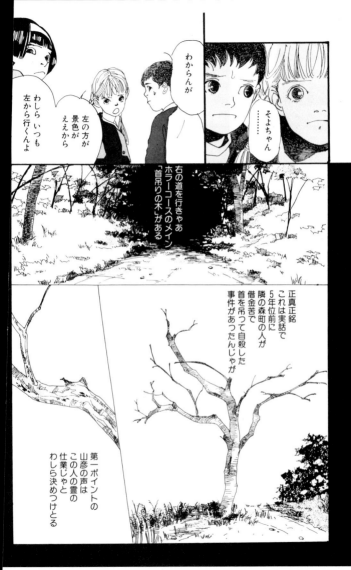

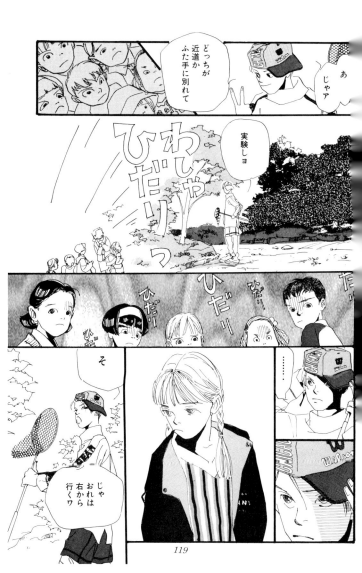

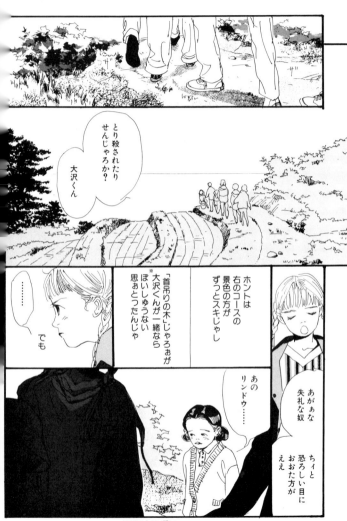

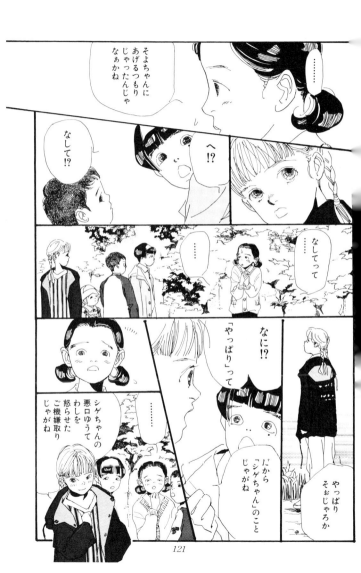

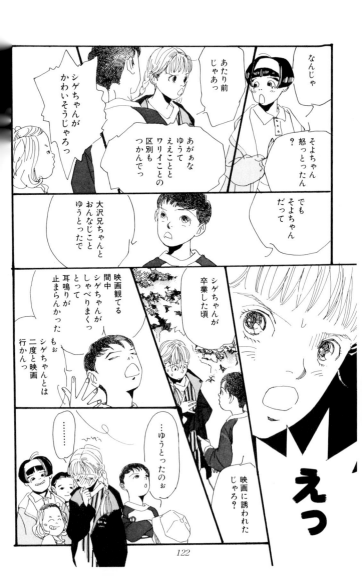

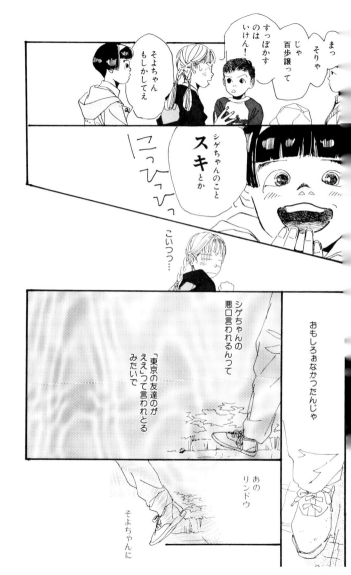

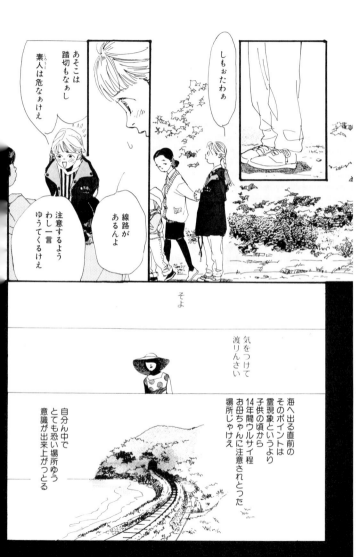

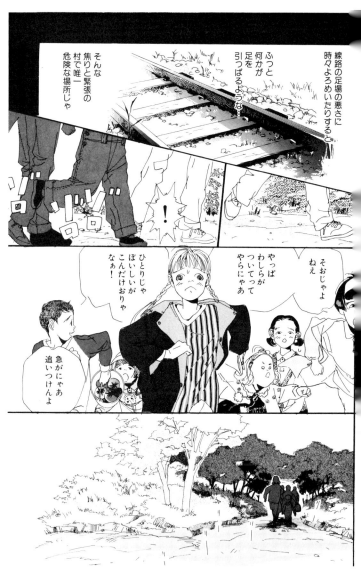

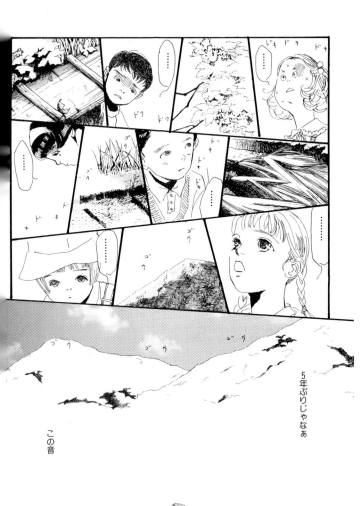

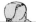

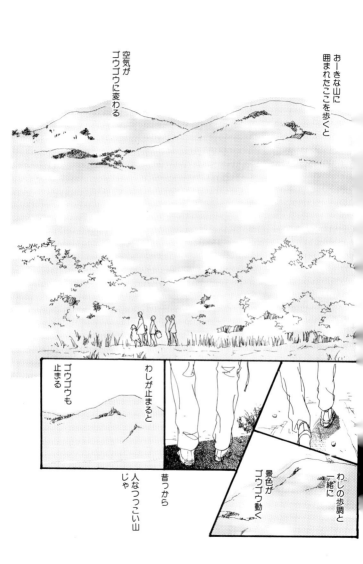

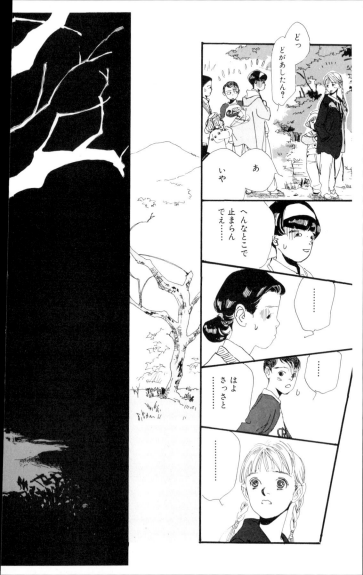

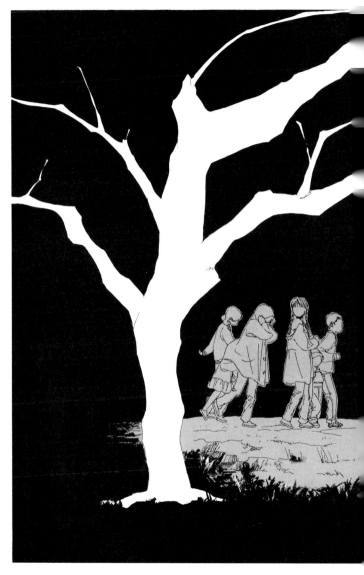

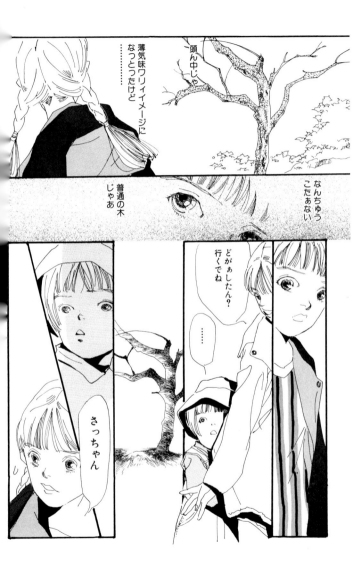

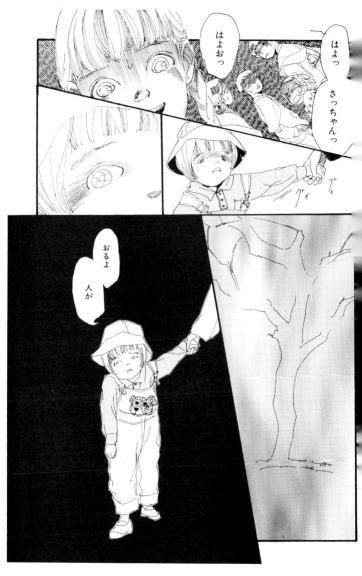

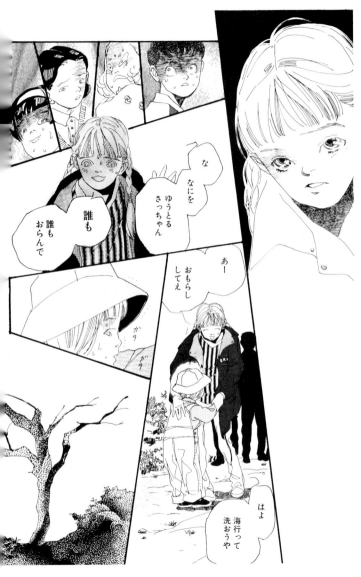

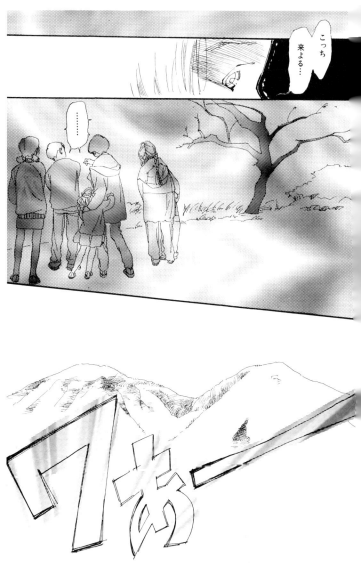

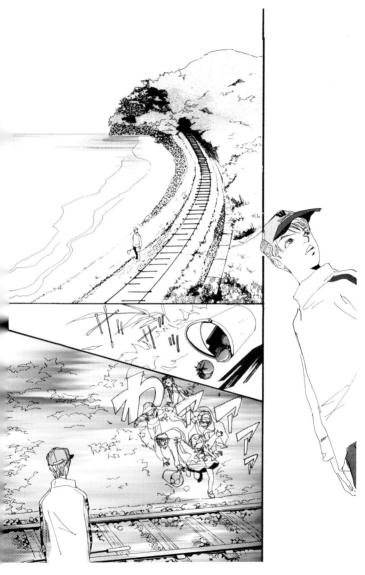

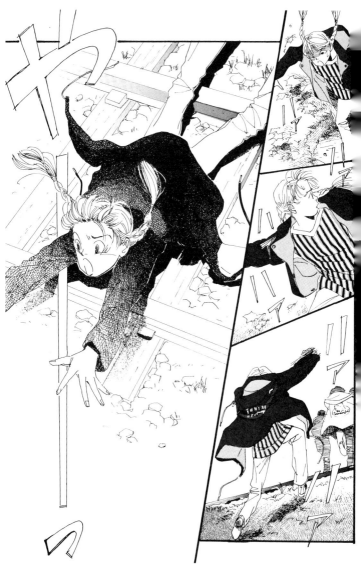

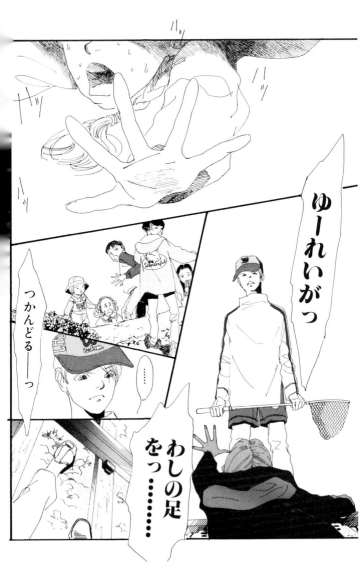

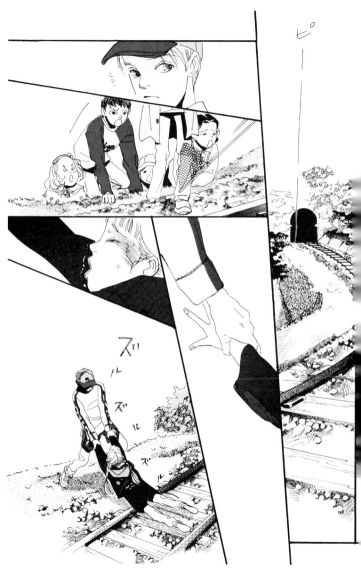

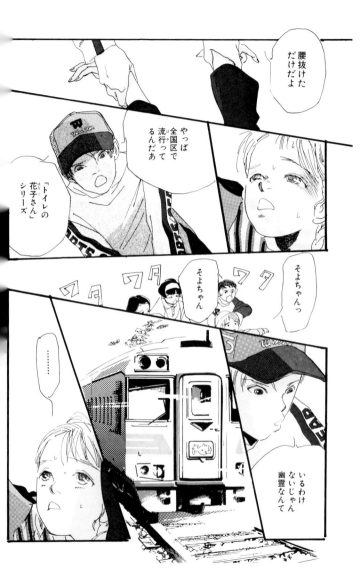

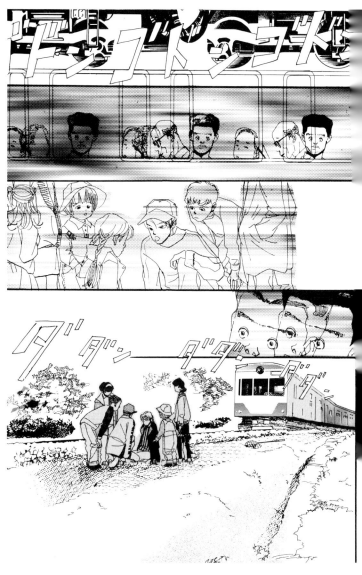

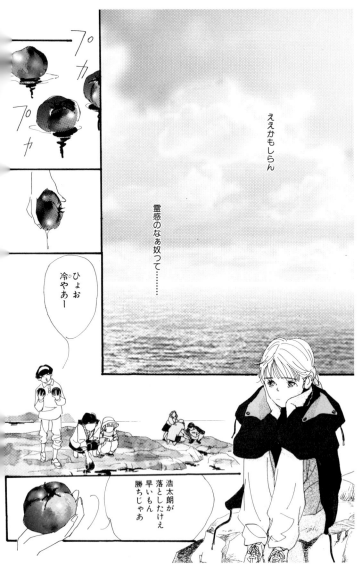

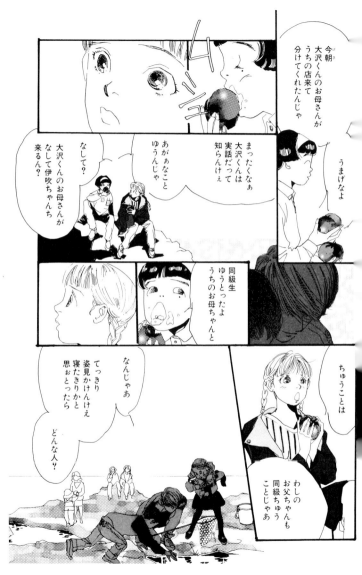

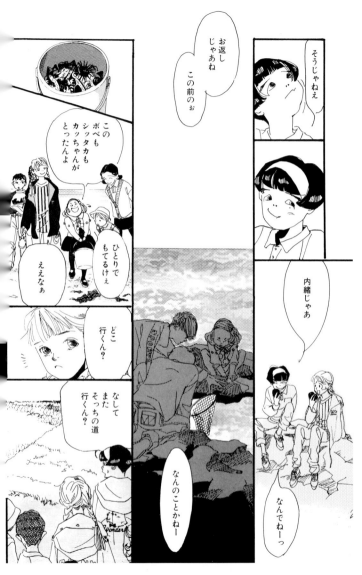

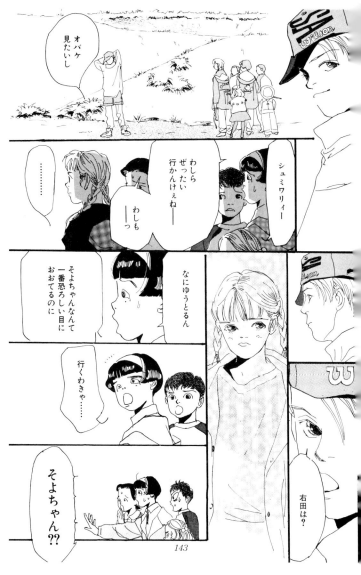

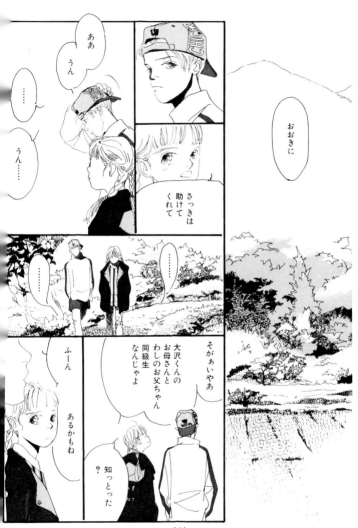

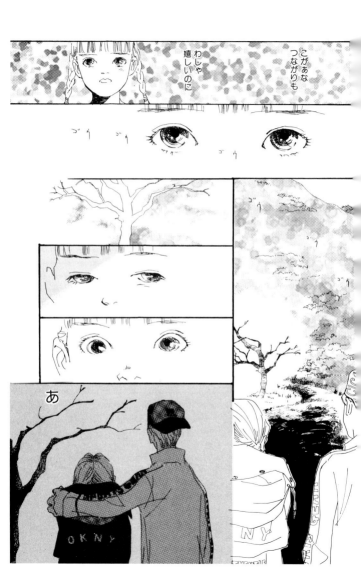

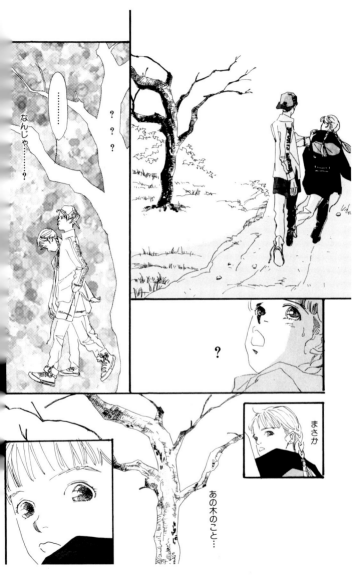

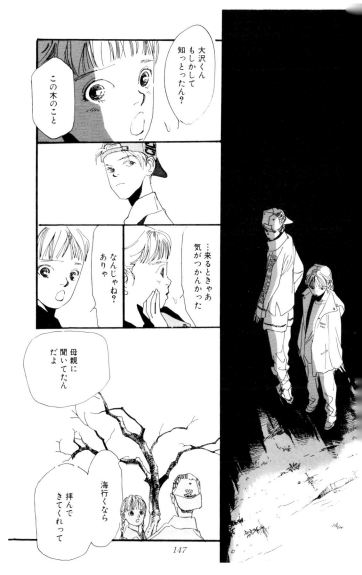

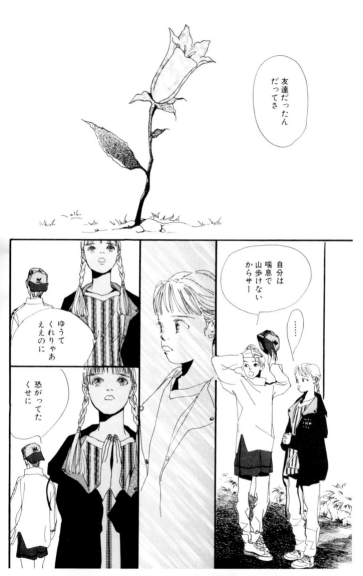

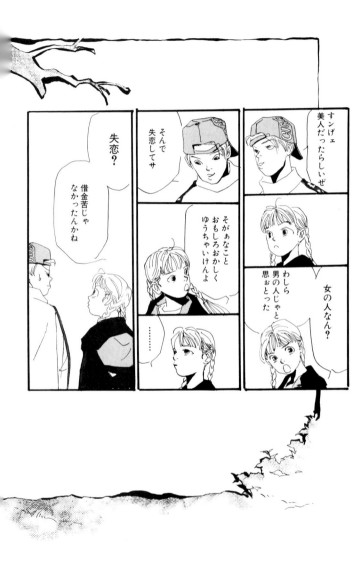

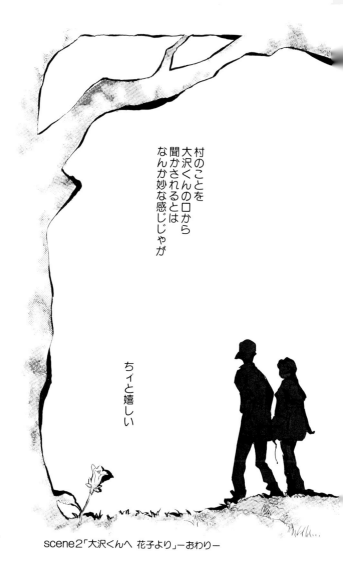

村のことを
大沢くんの口から
聞かされるとは
なんか妙な感じじゃが

ちィと嬉しい

scene2「大沢くんへ 花子より」—おわり—

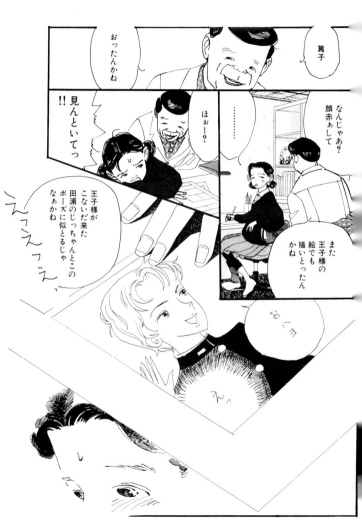

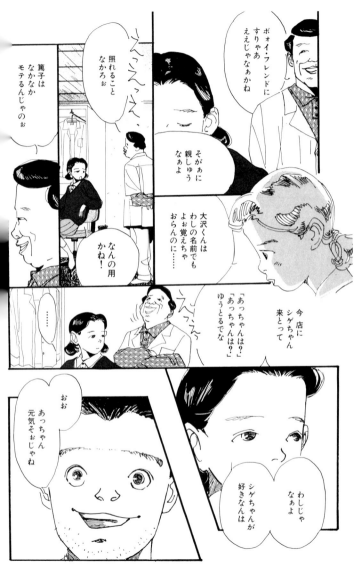

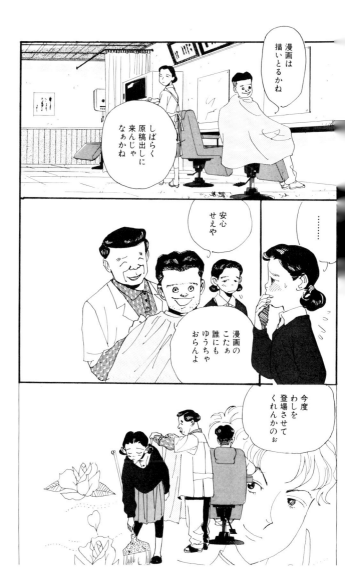

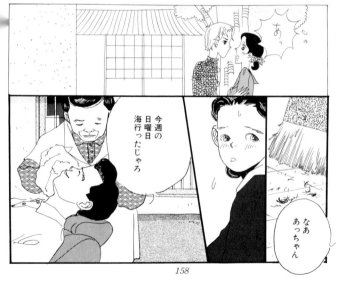

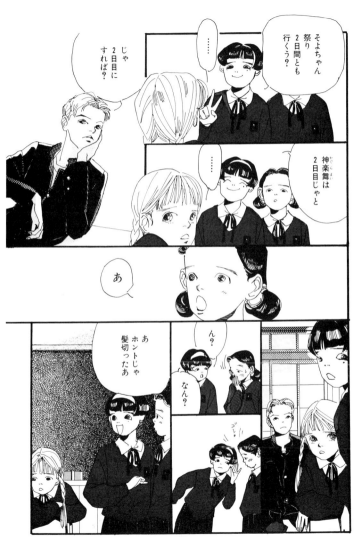

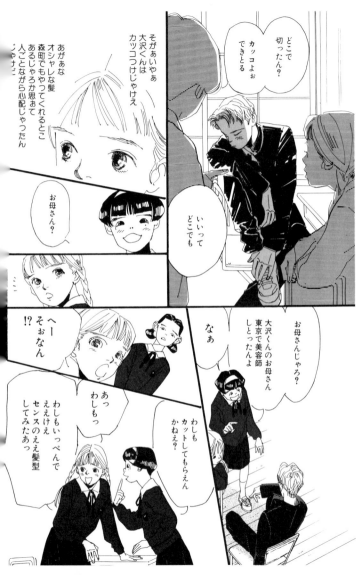

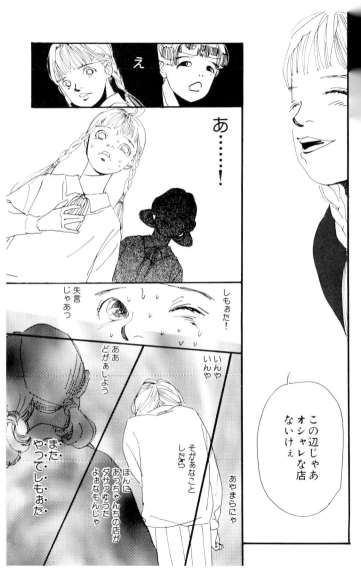

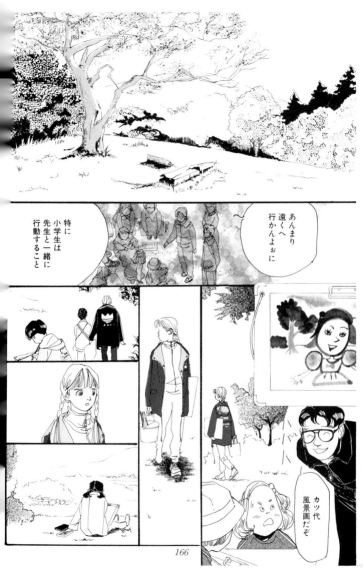

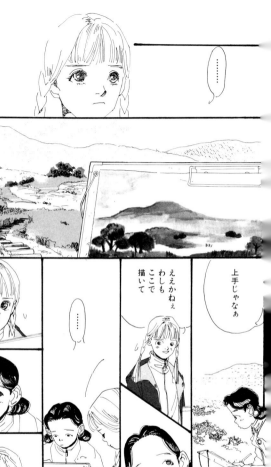

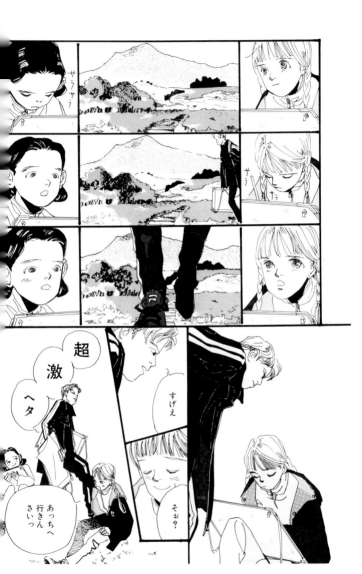

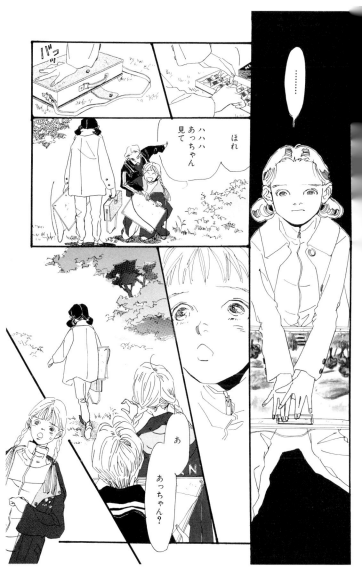

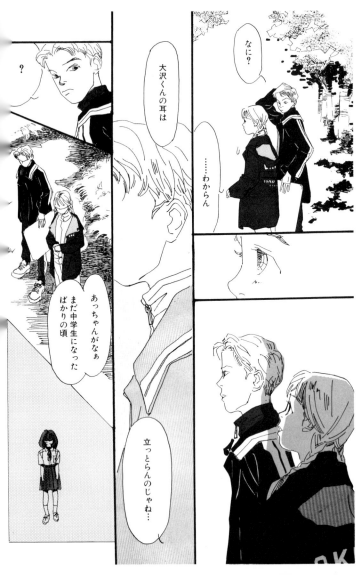

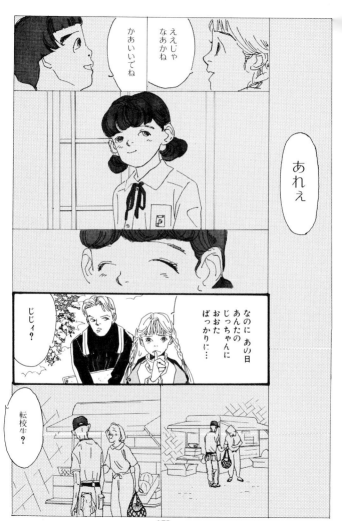

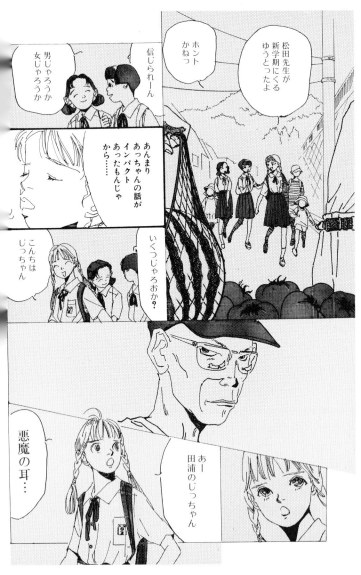

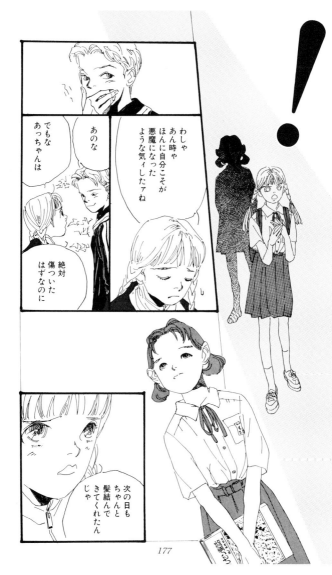

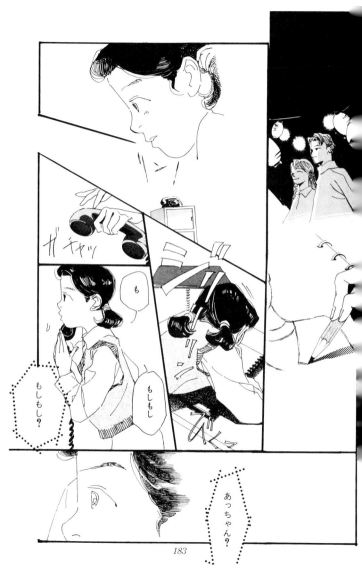

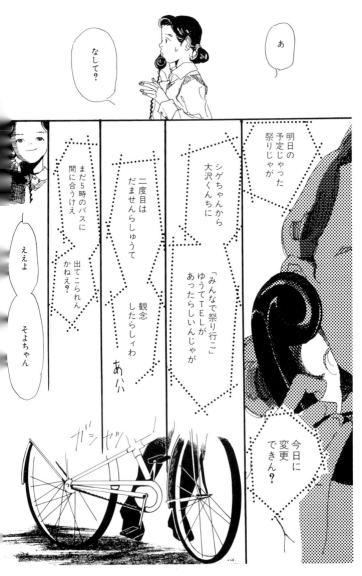

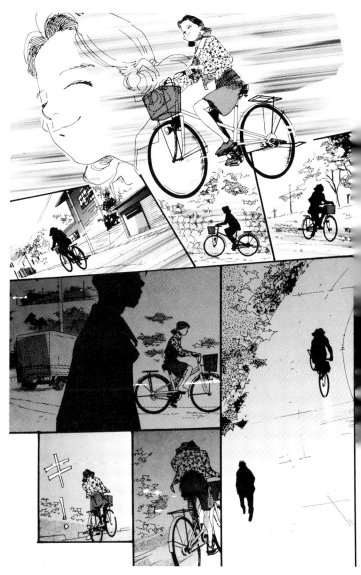

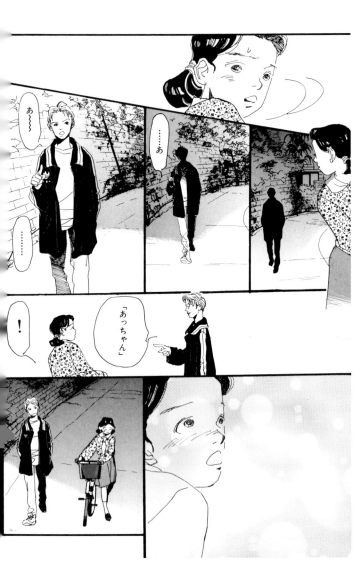

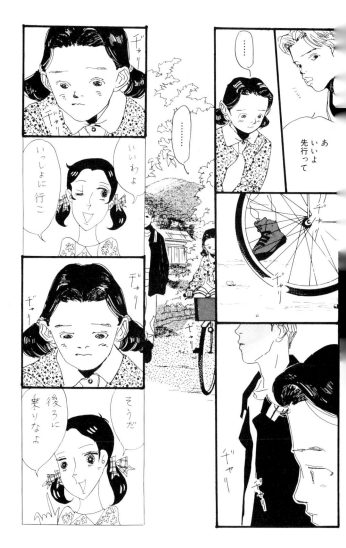

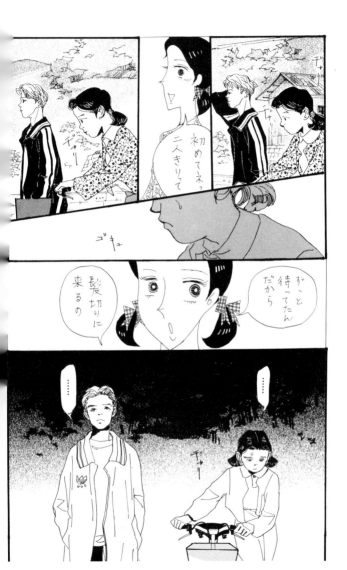

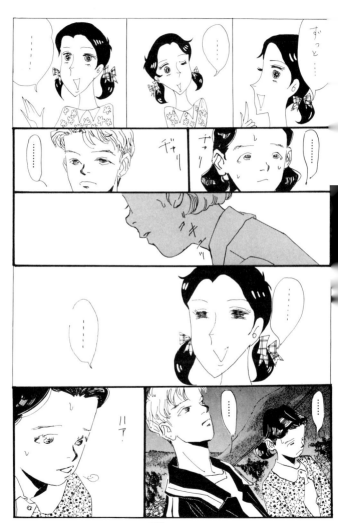

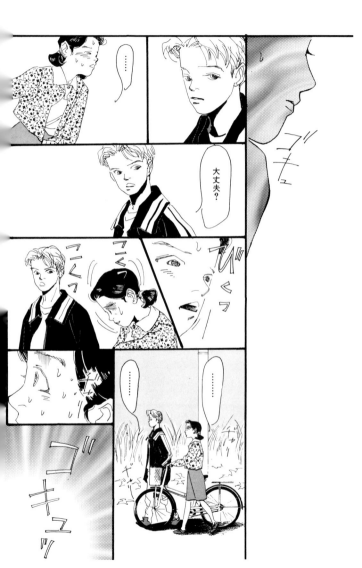

よかった…

もォ

おこっとらん

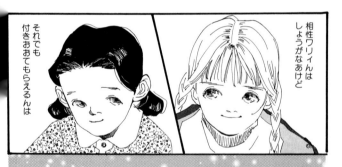

相性ワリィんは
しょうがなあけど

それでも
付きおおてもらえるんは

あっちゃんの
愛じゃなぁ

scene 3「あっちゃんの夢」-おわり-

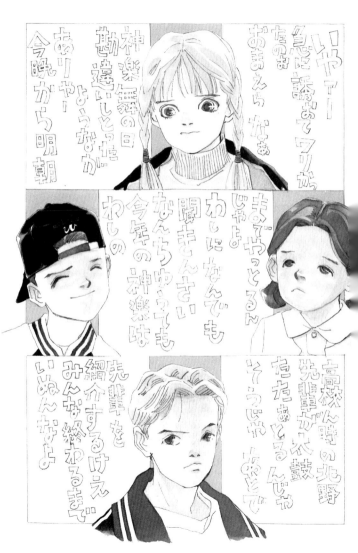

おお見えてきた!!

なんかのお!!

興奮するのぉ！

なんちゅうても

四年ぶりじゃし

なぁ

天然コケッコー
scene4　不思議な伊吹ちゃん

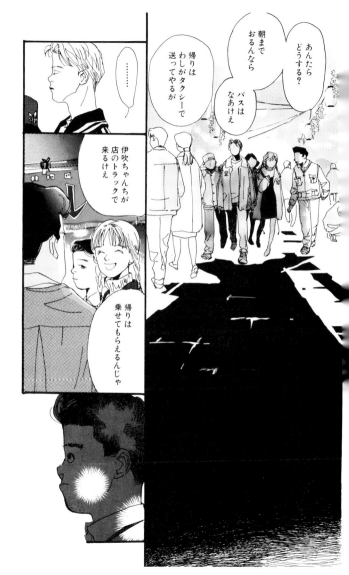

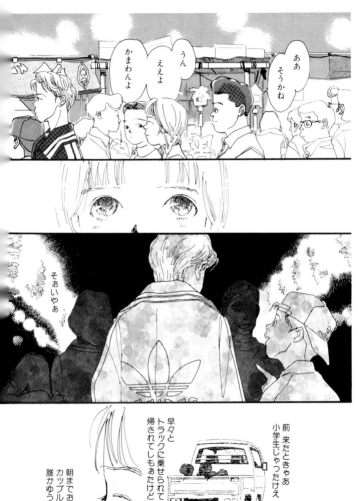

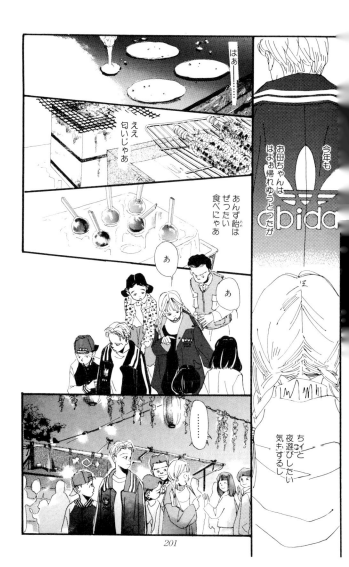

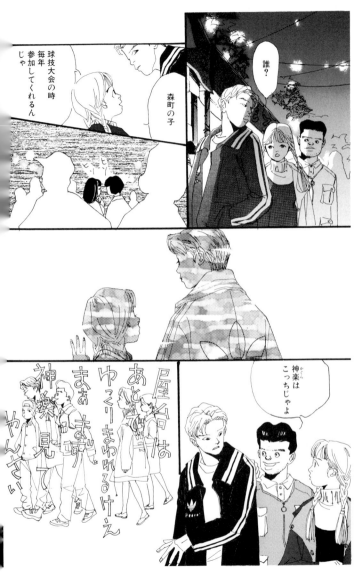

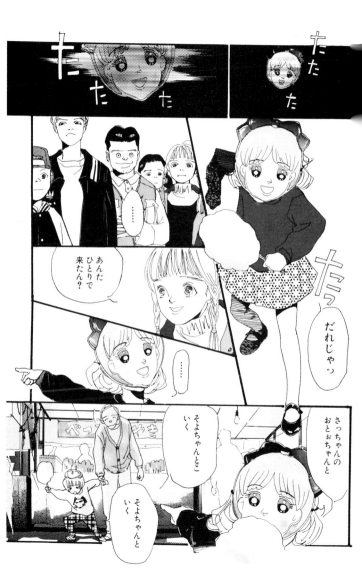

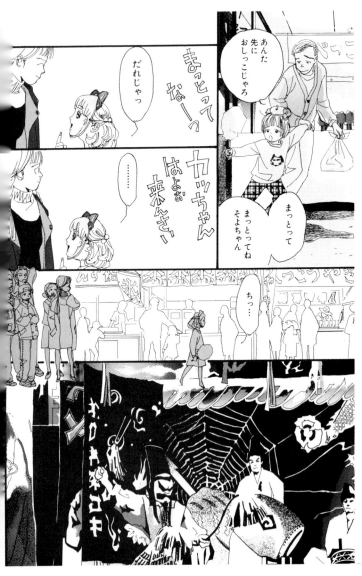

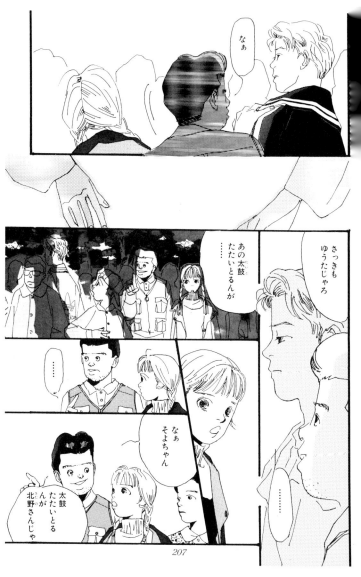

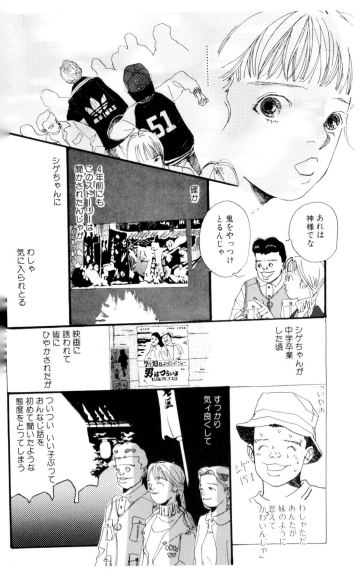

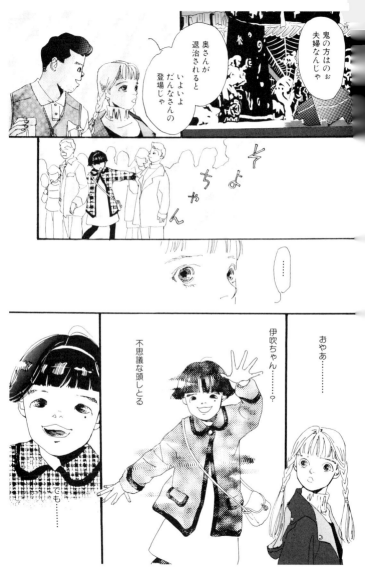

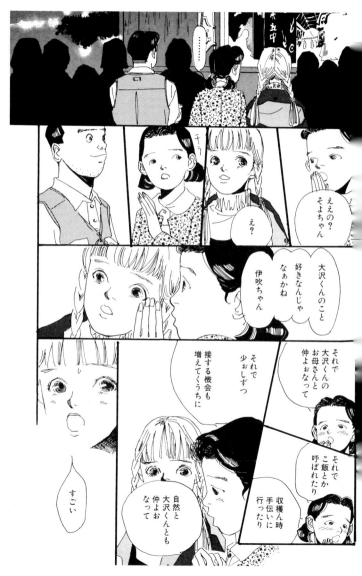

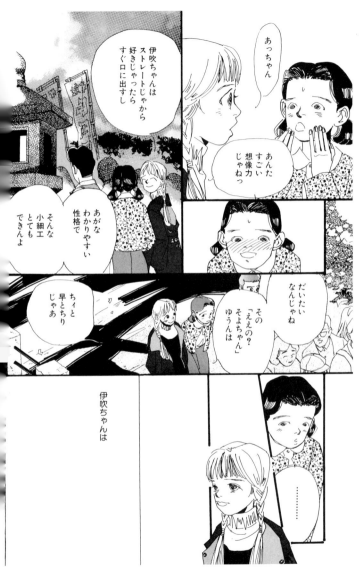

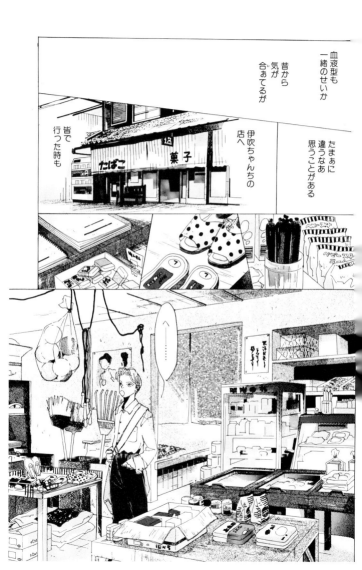

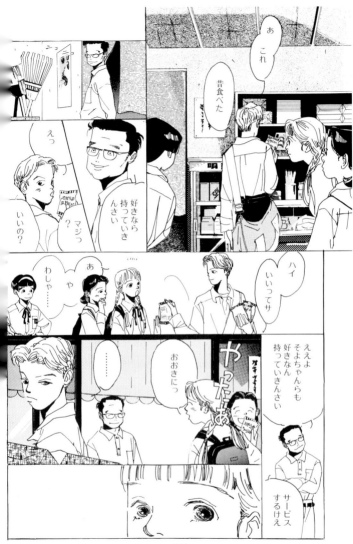

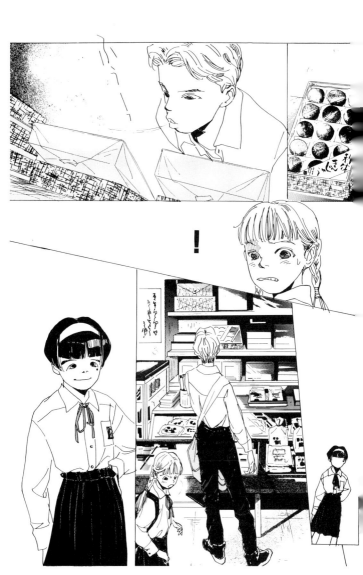

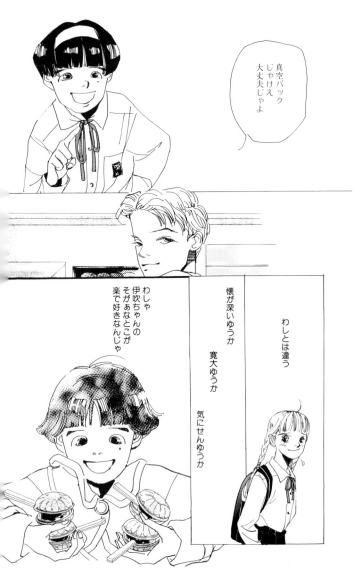

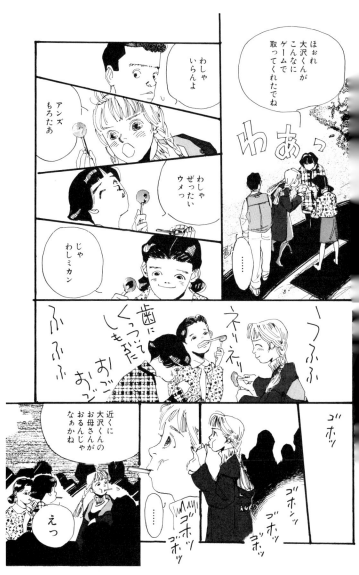

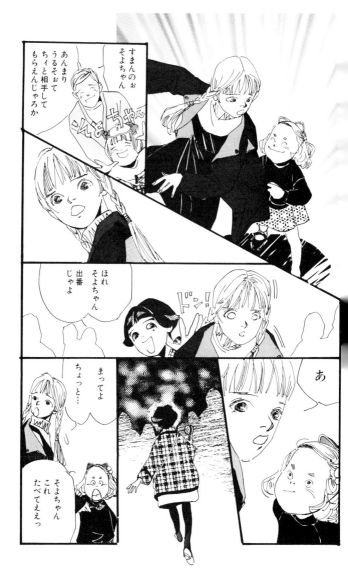

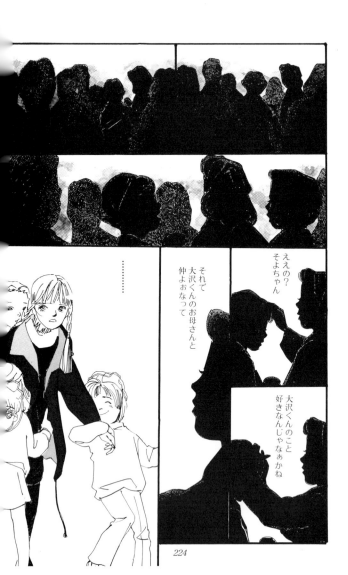

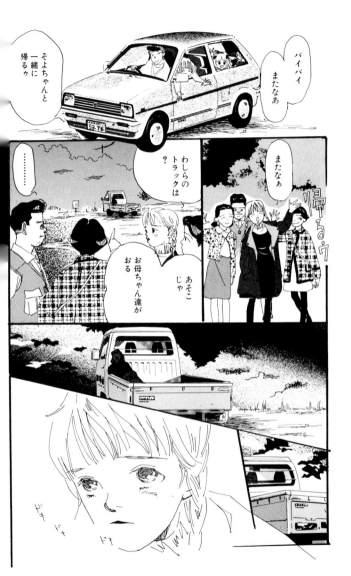

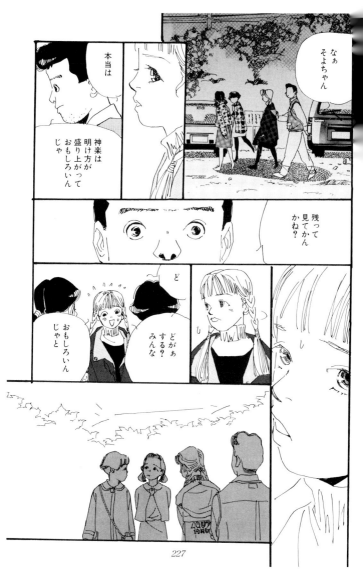

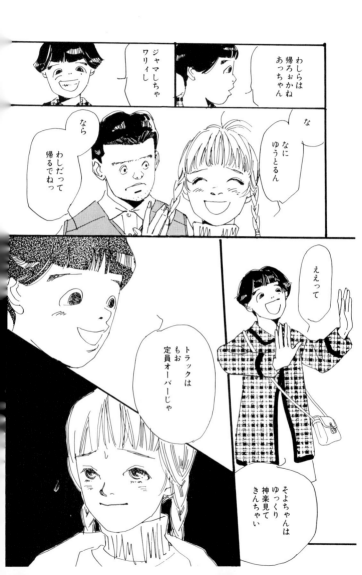

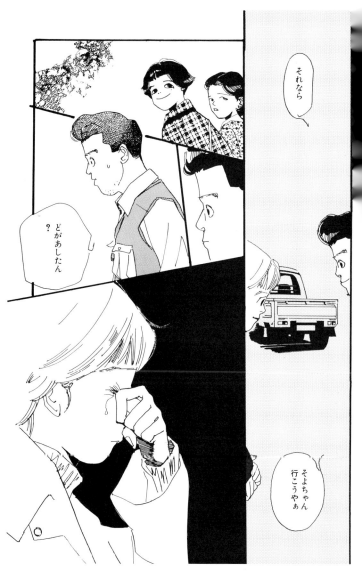

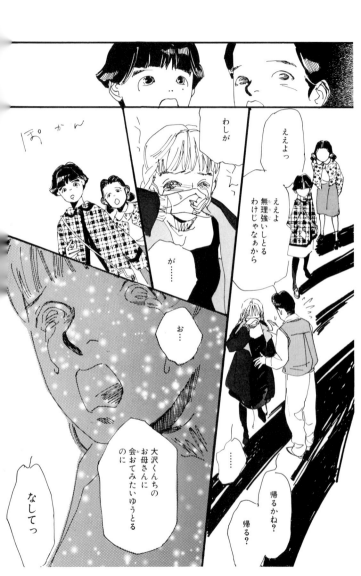

どがぁ
したん？

はよぉ
乗りんちゃい

さあ
さあ
そよちゃんから
はよ

乗って
乗って

…………

ホラ
ホラ

わかってくれんの——!?

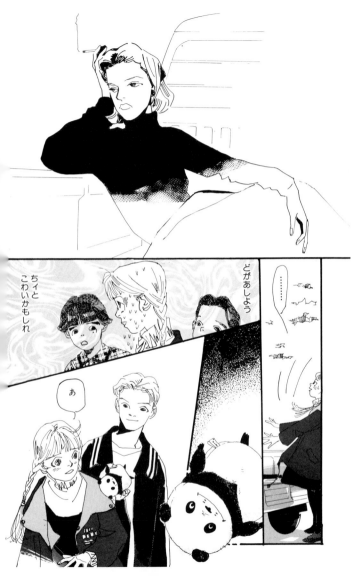

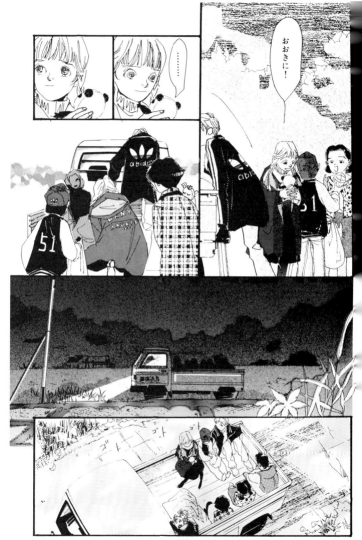

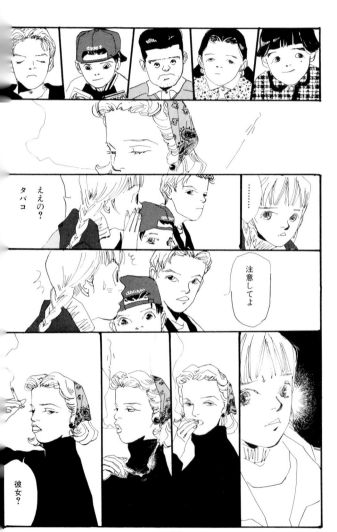

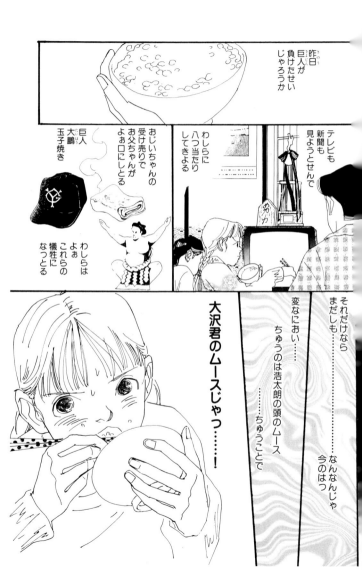

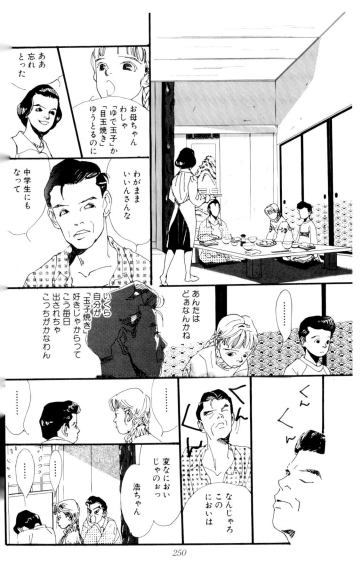

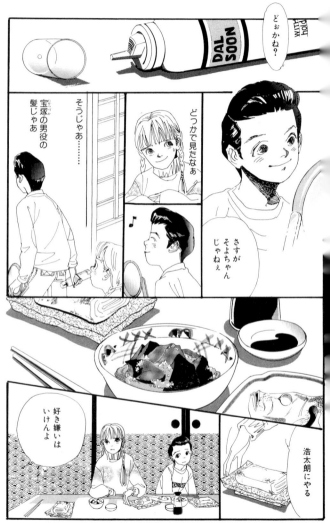

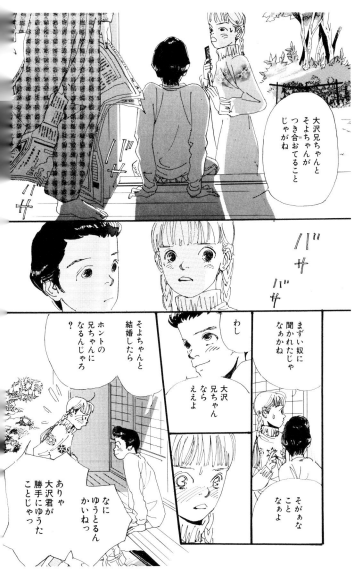

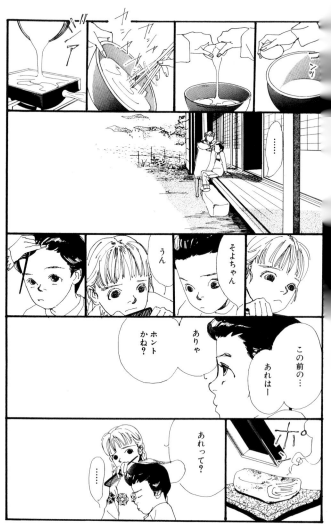

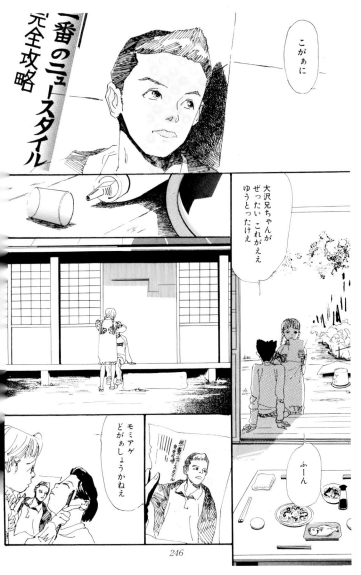

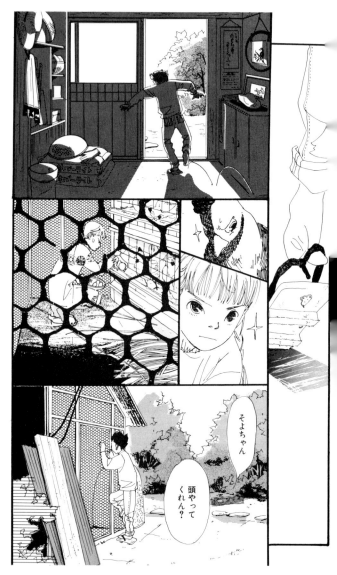

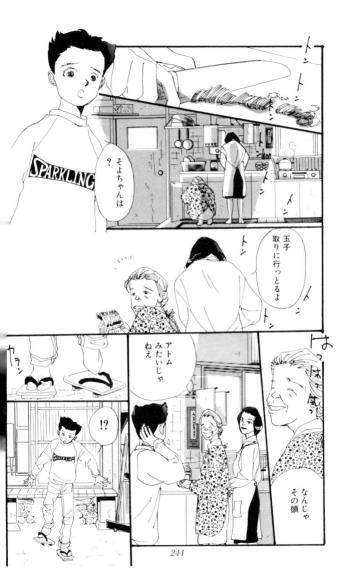

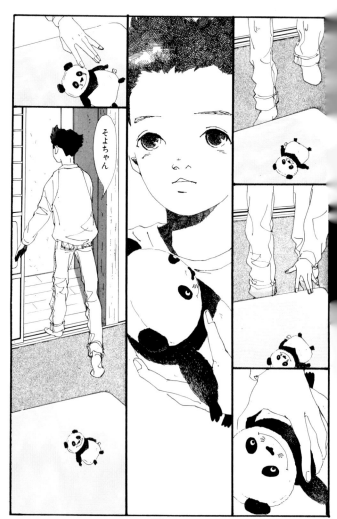

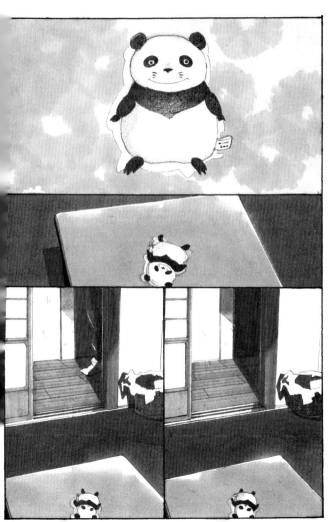

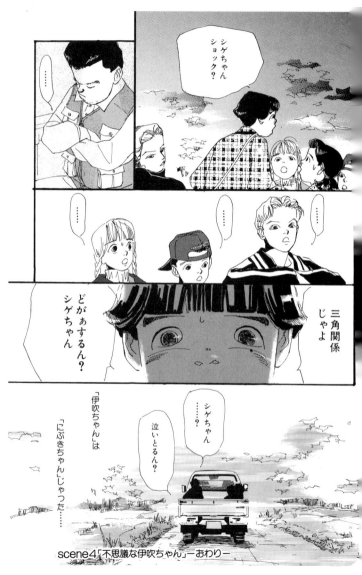

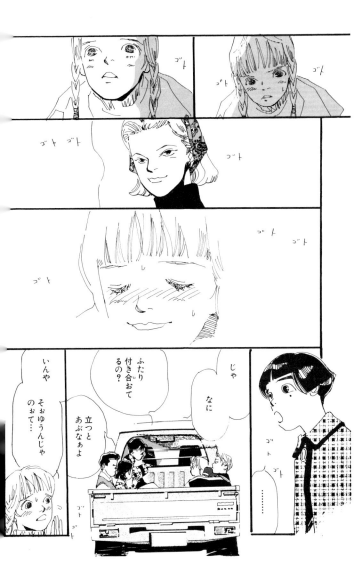

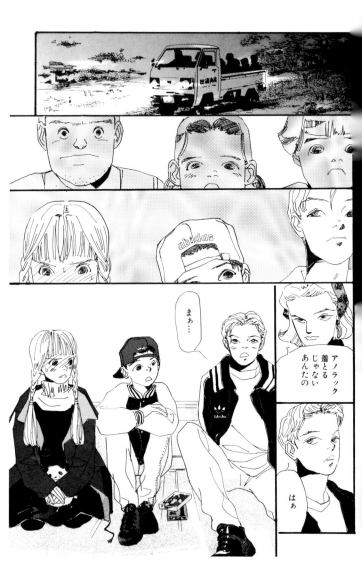

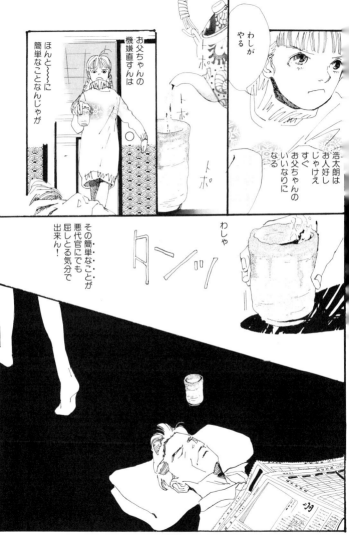

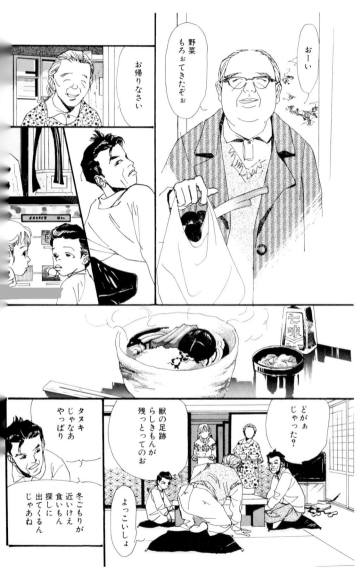

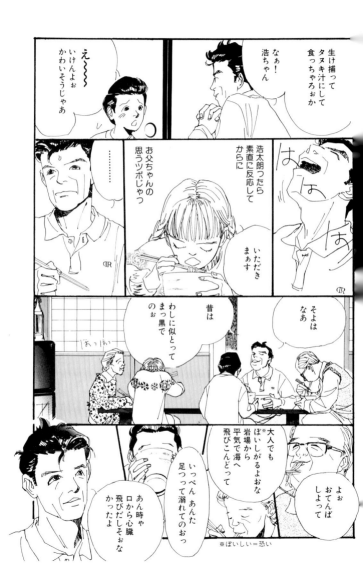

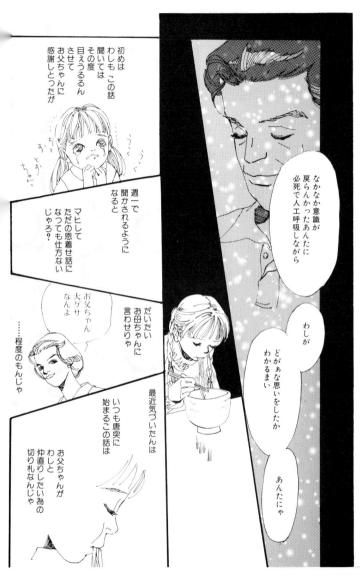

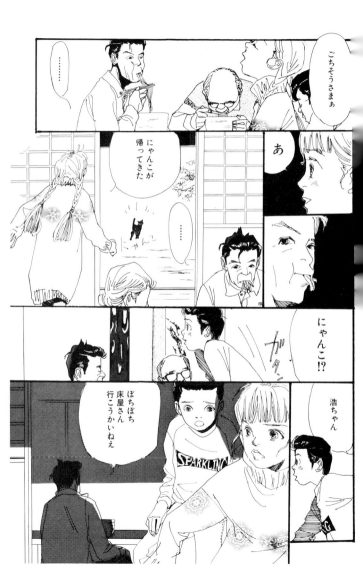

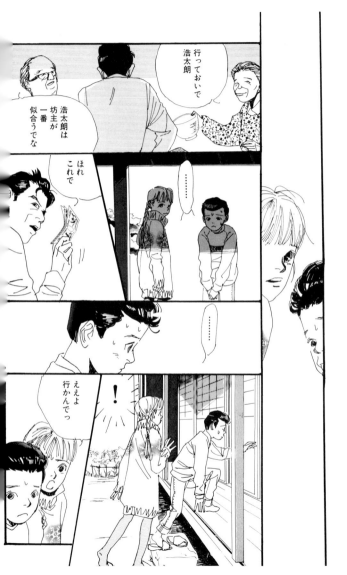

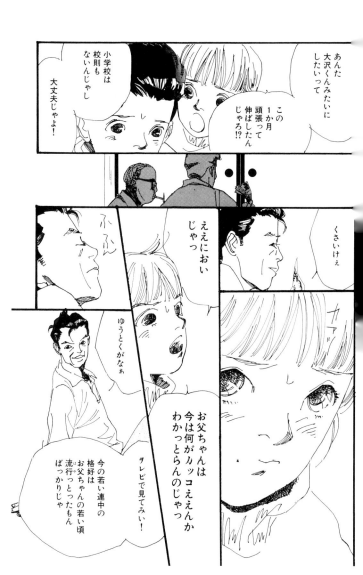

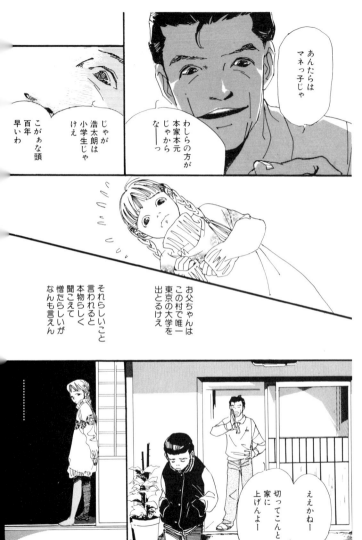

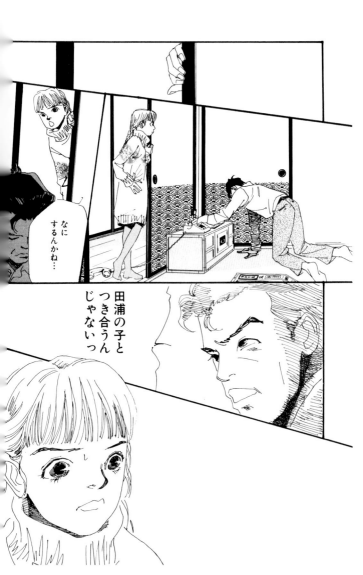

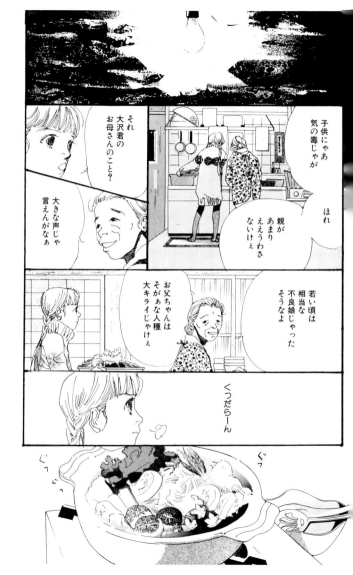

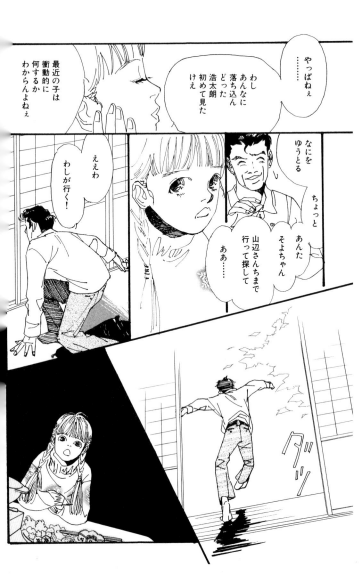

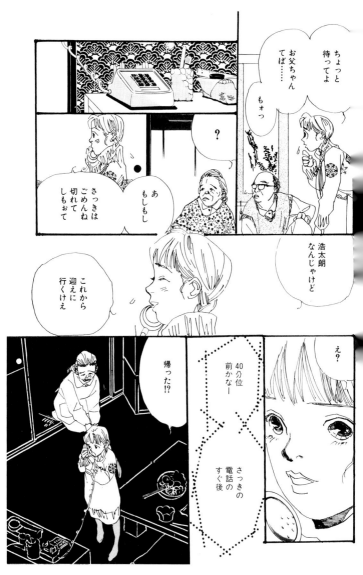

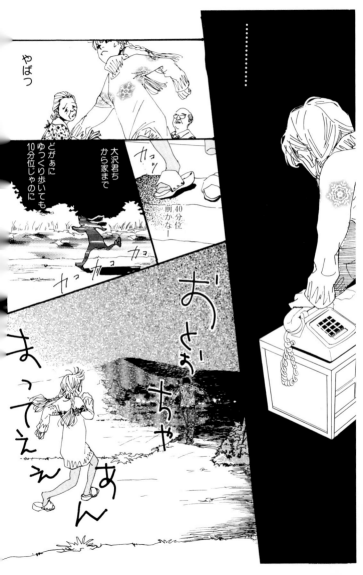

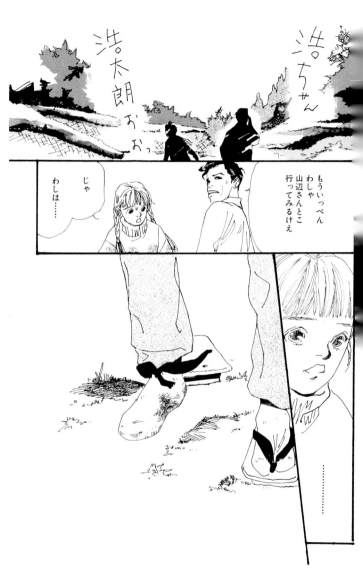

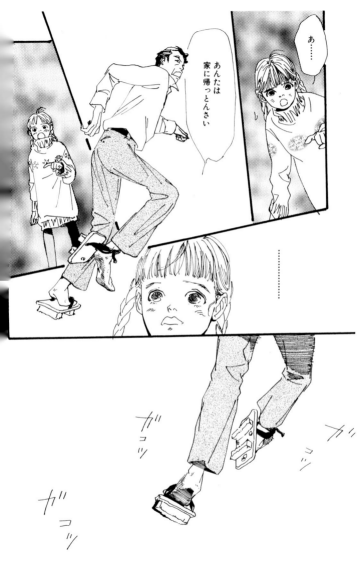

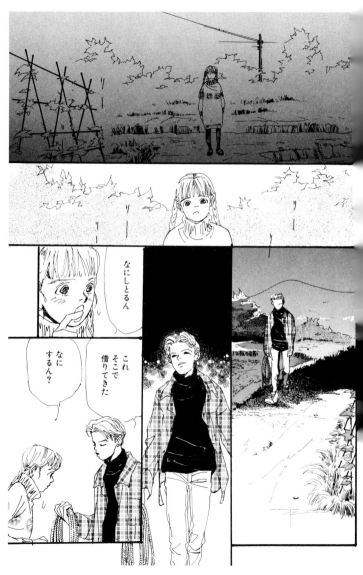

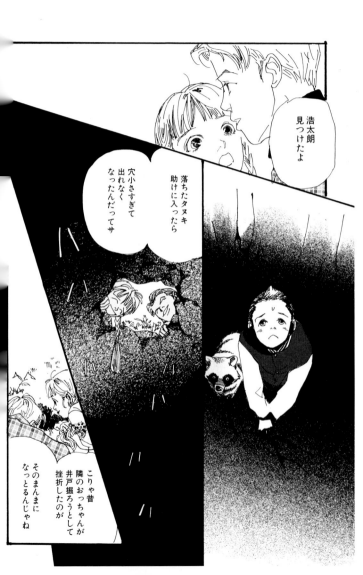

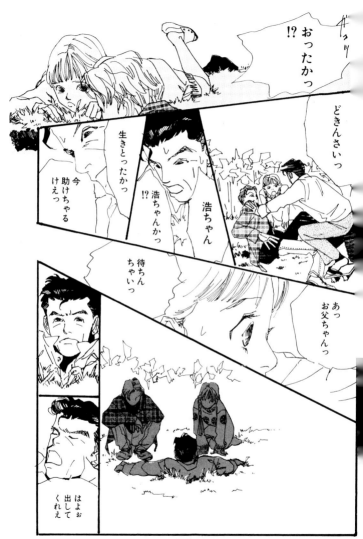

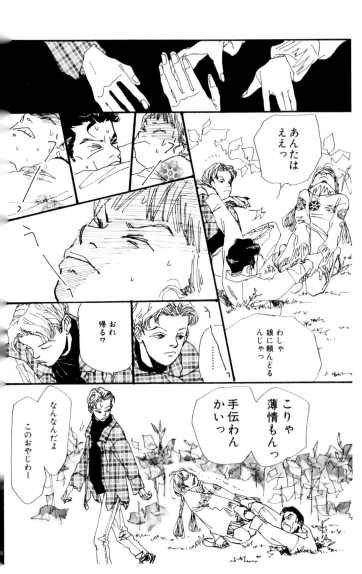

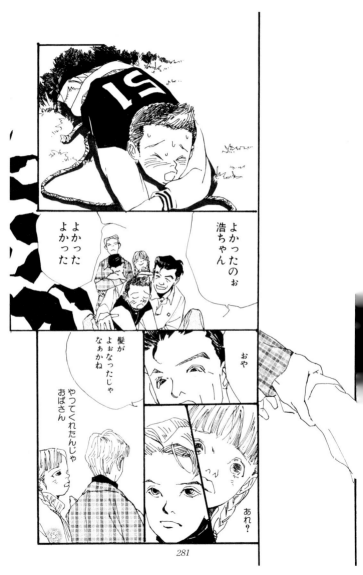

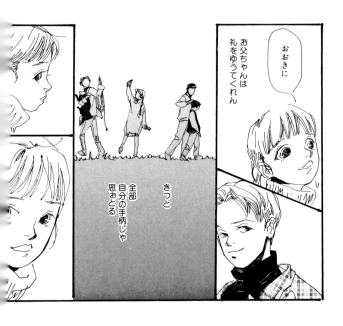

「覚えとるかねぇ 浩ちゃん

そりゃもぉ
深い穴に あんた足滑らせて
寒い冬に 体が冷えきってベソかいとった
あんたを見つけて

わしゃ 後先考えず
咄嗟に飛び込んで
あんたを抱きしめとったんじゃ」

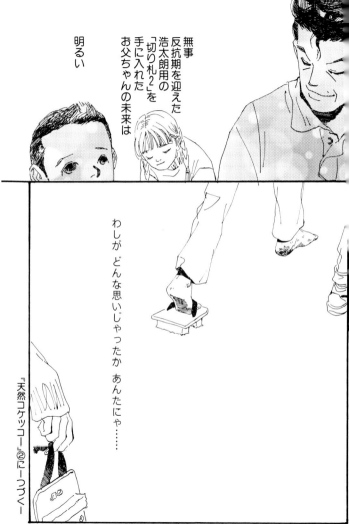

ⓕ よかったよね、よかったよね、最後のアスランのショット！
　惚れたわ〜！

ⓒ やはし？！！！
　もうどーする？？？
　あいつかっこいいよね？

ⓕ あのさ、だめかしら？？
　ＤＶＤ３巻分送らせてくれない？
　お願い！！
　もう、絶対その方がいいと思うの。
　きりがいいので、
　続けて４巻見たくなるとか
　そういうのはないと思うし。
　送らせて〜〜〜〜〜！（>_<）

P.S.（そしてこの後えんえんとガンダム話に花を咲かせる２人）

〈完〉

※くらもちふさこⓕと聖 千秋ⓒの
　メール対談は、295ページから始まります。

284

「あれ？こんなに早かったっけ？」って思っちゃった。

ふ そうなのよね〜。
私もそれが計算違いよー
もっと中学生を描きたかったよー
でも、読者が許してくれなかったから仕方ないわー

ち なんかこの話
あとがきにしていいのかしら。
オフレコなことばかり言ってる気がする。

（そしてとうとうぷっちゃんからメール）

```
差出人：F.Kuramochi
宛先：ヒジリ チアキ
送信日時：2003年某月某日某曜日6:33PM
件名：今日は見れた？ガンダム。
```

ふ うわ〜…なんかすんげえ面白くなってきたあ〜〜〜〜〜！！

ち みたわ、見たわ！！！！！きょーーーーーは
ビデオに撮ったわ！！！
何度でも見れてよ！！！
お、、、お、、、
おもしろかった〜〜〜〜〜〜〜！！！！！
もう鳥肌何回舞ったか！！！！
ぞわっぞわっ
最後んも〜〜〜〜〜〜〜〜
あの終わり方！！
泣けて来るわね！！！！
あ〜〜〜〜〜
アスランやっぱいんでないかい？

言う事きかないし。
だりいって思うから。
あたしのもう１人のお気にの浩ちゃんは
どうかしら？
かわいくってモー食べちゃいたいわ。
なんて素直なの？
こんな弟最高よね？

ぶ 浩太朗も特にモデルはいないわね～。
弟がいないからさー私。
甥っ子もいないし……
いとことかその辺が結構モデルになってくれてるかも。
悪いわね、あまりにつまらない答えだわ…すまん。

ち 『天コケ』は長期連載で
ぷっちゃんの漫画歴の中で
最も長い連載だったけど
色々大変だったんじゃない？
あたしはすごくうらやましかったけど

ぶ ちょっと、途中の中だるみがあったあたりは
　（中だるみにしたくてした訳じゃないんだけど）
辛かったけど、終わってみれば楽しかったわー

ち 出来ればこんな連載一度でいいから
してみたいって今でも思ってんだけど。
それだけ人気が欲しいっていうのが本音なんだけど。

ぶ あれ？「イキにやろうぜイキによ」は？
あれ長いじゃん！

ち どこがよ。古いし。その話。
『イキに…』は１巻だもん。
比べもんになんないよ。
でもさ、一気に読んでみると意外に
高校生の話長かったんだよね。
ものすごく中学のイメージ強かったけど。
１巻からもう高校生だったんで

ただ、「いらいらする鈍さ」じゃないものに
したかったのは一番あるかも。
モデルは特にいなかったと思うよ。多分…
ほんと思い出せないわー〈(_ _)〉

ち へ〜〜へ〜〜〜〜〜へーーーーー
93へぇ。

ふ 意外に高得点ね。

ち そーなんだあ。
血液型ねえ。

ふ ↑こういう発言が、私からしてみれば大沢。
自分の漫画で具体的な説明をするのも
こっぱずかしいけど、
篤子が第二ボタンのいわれを聞いているとこの
大沢はこういった部分が出てきてるのよー

ち そっかーじゃつまりBの大沢君は
あたしの性格ねー。
ま、いいや。
そっかーBが大沢君っていいかも。
ちょっとうれしい。
あーいう性格憧れない？
すんごく自分に自信があって
正直者っていうかつくろわないっていうか
そっかー、あたしってそうなんだ。

ふ そうなのよ〜
まじ、かっこえ〜！って思うこと有るわよー！

ち ほとんどジョークのつもりだったんだけど。
大沢君とあたしかあ、、、、。
そーいや他人にはもろ冷たい。
大沢君はそーでもないと思うけど
だってそよちゃんの言う事は
ちゃんと聞くし。
あたし多分好きな人でも

ⓒ 講談社賞とった時、どーでした？

ⓕ これも質問なの？
いろんな人に会えて楽しかった。

ⓒ それをいうならあたしも
天下の萩尾先生にお会い出来ちゃったりして
ぷっちゃんにはなんとお礼を言って良いか。
そうだ。
あっちゃんの話でたから
1人1人の登場人物について聞いて行こうかな。
あんまり後の方の人物だと
ネタばれしちゃうんで
最初のほうだけ。
伊吹ちゃんて最高にいい性格だけど
（いいよね～～あーいう子大好き）
モデルとかいるの？

ⓕ いないんだけど、
私は大抵キャラ設定の時の骨組みに、
血液型の本を使うことが多いね。
血液型の話も丁度出てくるんだけど、
あんな感じでキャラ作りしてくんだよね。
血液型を信じてるっていうんじゃなくて、
単なる骨組みとして使うだけなんだけど。
おおざっぱに決めた後、
細かい性格付けは、追々肉付けしてくの。
アニメの本でも、ゲームキャラでも
人物紹介の時に、あるじゃん？
身長、体重、血液型…
あんな感じで表を作っちゃうのよ。
その後は、話進めながら
すこしずつ出来上がっていくので、
最初からこんな子って決めてないんだ。
伊吹は鈍いんだけど、

いつもはらはらしてた

ふ あっちゃんってのは一応、
この作品の通訳みたいな
役割の子だったんでね。

ち えっ！！
そうだったの？
ごめん、そんなつもりで
全然見てなかった。
とにかくあっちゃんは
自分がひじょ〜〜〜〜〜に恥ずかしい思いを
した時の状況といつも重なってて
「うお〜〜〜、こりゃたまんね〜〜〜」って
完全自分重ねてた。
まあ、かなり自意識過剰なとこが似てたかも。

ふ え？そお？
ちいちゃんてそうなの？
私は、言おうかどうしようか悩んだんだけど、
まあ、言っちゃうわ。
私は、時々、大沢の行動とちいちゃんの行動を
ダブらすことが多かったわ。
だって、私の一番身近なＢ型なんだものー
なんていうの？
いやなものはいや。好きなものは好き。みたいな、
自分の気持ちに忠実なことか。
そういうのは、私が憧れているとこなのでー

ち あたしマジであっちゃんだと思ってた。
マンガ描くとこなんか似てるし
親に吹聴されるの最高にいやだし
気持ちわかったよー。

ふ あら、そうだったのね。
でもやっぱりちょっと大沢も入ってると思うわ。

甥っ子なんか高校入って
かなりショックを受けたみたい。
話についてけないらしい。
でもそれがほんとの高校生なのよね〜〜〜。
でも大沢くんの「やっぱりぶっちゃんだわ」って
感じた所は自分に自信がある男だってこと。
そこにまさに色気を感じたわ〜〜〜。
とまあ、またあたしの感想文になっちゃったけど
その、どーしても読者にケンカ売ってでも
そーいう子描きたかったのはどうして？

ⓢ 頑張って答えるけど
真面目に答えすぎるのかしら〜
やっぱ落とす？
でもさ〜なんつ〜の？
自分の話ってつまんないのよねー
アニメならこの男が、とか言えるんだけど〜

ⓒ わかったわ。
あとでたっぷり
アニメの話も盛り込むわ。
うーん。
ケンカ売ってでもって言い方はよくないな。
質問変えよう。（悪戦苦闘してるんだよ）

ⓢ けんか売るつもりはなかったんだけどー
思った以上にウケなくて、
逆にこっちがびっくりしたくらいよ〜
ええ？だめ？そんなにだめなの？ってかんじ？

ⓒ でも大沢君あたし大好きだったけどね。
どっちかっていうと
あっちゃんの立場で見てた。
好きだけど言えないみたいな
あの気持ち、なんかリアルすぎて
自分がその場にいるような気分になっちゃって

290

実体験的なエピソードが有った方が、
自分も描きやすかったからってことかな？
完璧田舎の人ばかりにしてしまうと、
実際田舎で育った人が描いたものにはかなわないわけだし、
自分が少しでも描きやすい部分が欲しかったんだと思うよ。
他にも理由があったのかもしれないけど、
なんか覚えてないわ〜…すまん。

ち　もちろんあたしは
　　あのとぼけたっていうか
　　あのそっけないっていうか
　　頭ん中女のことしか考えてないっていう
　　あの思わず突っ込みたくなるような性格
　　大好きだったんだけど。
　　ぷっちゃんにしては
　　今までの名をつらねたかっこいい男達と比べて
　　かなりくずれた男な気がするのよ。

ふ　そういや、始めの頃は
　　ちいちゃんから非難囂々<ruby>囂々<rt>ごうごう</rt></ruby>だったのを思い出したわー（笑）
　　読者ウケも悪かったしー
　　でも、ああいう子は、描きたかったのよー
　　ただ、実際こういう子がいたら、
　　難物でちょっとひくかもー

ち　そーなのよ。
　　あたしはこんな少女マンガの男いるかって
　　ていうかぷっちゃんが描くか？
　　みたいなもうそれまでの
　　ぷっちゃんが描いて来た
　　かっこいい男たちが全部流されてしまったような
　　ショックを受けたわよ。
　　でも実際甥っ子がリアルタイムでいるじゃん？
　　聞いてみるともう高校生って
　　エロエロでどーしよーもないみたい。

母の腹の中にいたのは島根で、
生まれたのは東京なのよ〜
……………ハーフ？
そうそう、思い出したの！
ちいちゃんの誘導尋問のおかげで。
私の中では、あの人数は少ないのよ。
というのも、学校の１クラスを描きたかったの。
巴先生の「５年ひばり組」とか、
そうそう、「そーだ そーだぁ！」もそうよね。
でも、ほら普通に１クラスって
しんどいじゃん？（ちいちゃんは分かるだろうけど）
ちいちゃんはやってるからえらい！！って思うんだけど。
私は、そういう根性がないもんで、そこで小人数制。
そういう意味で小人数ってことなのねー

ち 『５年ひばり…』、、、、、。
な、、、なつかしいわ〜〜〜〜〜〜〜。
あったわねーーーー。
なるほどねー、
でもクラス全員の話を描きたかったって気持ちは
わかるわ。
なんかごちゃごちゃ騒いでる
喧騒感というか
そーいうのを紙面で描けたらってあたしも思ってた。

ふ そうよね〜！
ちいちゃんは分かるわー！
もう「そーだ」の登場人物の数！
何人出てきてるのか、問題にして出したいくらいよ。

ち 話変わるけど
んじゃ何故大沢君は東京っこにしたの？
やっぱ田舎の男の子じゃ魅力出ないとか？

ふ そりゃないけどー、単純に、
自分が田舎に行った時の気持ちとか、

それに、忘れてるわ〜かなり。
なんか思い出すのに時間がかかるわー。
ガンダムの話なら、がんがん出てくるのに…

🐷 ここではいいから。

🐰 冷たいわ…

🐷 小人数って割には
登場人物多いと思うんだけど。
『天コケ』は特に個性強いタイプばかりで
１人１人描くのにすごく大変そうな気がするんだけど。
過疎の村にしたってのも
発想がすごいよね。
だってさ、小人数だったら
普通の少女まんがなら女と男２人ずつ出せばオーケーだし
そっちの方が楽だと思うんだけど。
田舎に目を向けたのは
やっぱあのそよちゃんの
美人なのに方言バリバリってこのアンバランスが
描きたかったとか。

🐰 なぜ田舎に目を向けたのか？ってのは、
最初の理由でたまたまそうなってったんだけど、
取材で田舎を訪ねるうちに、
田舎での想い出が無性に懐かしくなってったってのはあるね。
（歳のせいかもしれないけど）
とにかく、一番最初は田舎を描きたい！じゃなかったよ。
その後、田舎の親戚や景色や想い出なんかに触れていくうちに、
田舎を描きたいって目覚めた感じ？ってのが正しいかも。

🐷 ぷっちゃんって田舎の子？
もしかして
「はなわ」みたいに東京と言っといて
出身地は島根とか？

🐰 ははは、いえたかもー
ぎりぎりなのよ〜

ほんとに何かの雑誌にでも取材されている気分だわ。
この答えってマジで答えるの？
それともどっかで落とすこと考えた方がいいの？

🅑 **なんで落とすのよ。**
芸人か、君は。

🅐 う、うん、ちょっと芸人の血。
なんだかどきどきよ〜

🅑 **そう？**
いつものメールの感じでいいのよ。
なんか雑談ぽく。
そもそも、田舎をテーマにしようって
思ったのは何がきっかけだったの？

🅐 う〜んん、なんか、それ、いろいろ聞かれたりするんだけど、
そもそもなんだったかなあ〜…
なんか話よりキャラをじっくり描きたいと思ってー…
小人数をじっくり描きたかったのね、きっと。
で、小人数の舞台設定を作らなきゃってとこから
始まったと思うの一。

🅑 **しかも島根という方言ばりばりで**
ところどころに通訳も必要なほど
（映画にすると字幕つき）
読者にある意味クッションおかせてまで
そこまでこだわった理由って何？

🅐 上の答えから過疎の村という設定が出きて、
その雰囲気作りの一環として方言があったって感じで、
最初はさほど、こだわってはいなかったんだよね〜…
その証拠に最初の頃の方言はかなり適当。
（最初は読み切りだったし。）

🅑 **、、、とここまで書いて**
う〜〜〜ん、インタビュアーっぽいわー
（ここでかわいい絵文字を入れたい）

🅐 う〜〜ん、ちいちゃん相手にこんな話も照れるわー。

> 差出人：ヒジリ チアキ
> 宛先： "F.Kuramochi"
> 送信日時：2003年某月某日某曜日6:24PM
> 件名：天然コケッコー

ちは、聖 千秋

ふは、くらもちふさこ

ち ぶっちゃんへ
いろいろ『天コケ』の話を
聞かせてもらおうというのが
今回のあたしの企画なんだけど、どう？
どう？って聞いても
始めちゃうけど。
あ、その前に
おもしろ〜〜〜〜〜〜〜〜〜〜い！！
読み返したけど
もう、笑った、笑った、、、、。
、、、とこれ以上言うと
書く事なくなっちゃうから後でゆっくり。
でも夢中で読んじゃったよ。
途中トイレとかで中断するのが「ちっ」って感じだった。

ふ ちいちゃんへ
悪いわね〜ほんとお疲れのとこ。
でも、どうやってまとめてくれるのかしら？？
想像が付かないわ。

ち ちょっとぶっちゃんには悪いけど
メールちょくちょく開いてみて。

ふ ちょくちょく開いてるわ〜いつも(^ ^;)
なんか質問事項もすっごくまともよ？！

集英社文庫(コミック版)

天然コケッコー 1
てんねん

2003年 8月13日　第1刷
2018年 4月29日　第7刷

定価はカバーに表示してあります。

著　者　くらもちふさこ

発行者　北　畠　輝　幸

発行所　株式会社 集英社
東京都千代田区一ツ橋 2－5－10
〒101-8050
【編集部】03(3230)6326
電話　【読者係】03(3230)6080
【販売部】03(3230)6393(書店専用)

印　刷　大日本印刷株式会社

本書の一部あるいは全部を無断で複写複製することは、法律で認められた場合を除き、著作権の侵害となります。また、業者など、読者本人以外による本書のデジタル化は、いかなる場合でも一切認められませんのでご注意下さい。

造本には十分注意しておりますが、乱丁・落丁(本のページ順序の間違いや抜け落ち)の場合はお取り替え致します。購入された書店名を明記して小社読者係宛にお送り下さい。送料は小社負担でお取り替え致します。但し、古書店で購入したものについてはお取り替え出来ません。

© F.Kuramochi　2003　　　　　　　Printed in Japan
ISBN4-08-618104-5 C0179